当代名家绘画
技法 ▶ 视频课

（同步视频版）

U0108000

人物速写技法

杨 宇／主编　院小龙／绘著

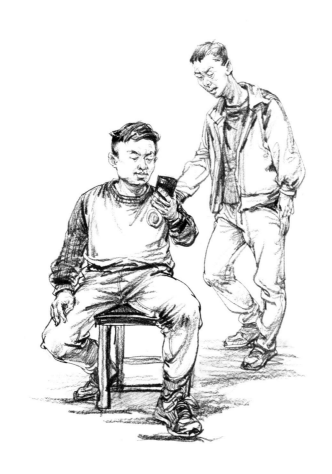

北京工艺美术出版社

图书在版编目（CIP）数据

人物速写技法 ／ 院小龙绘著 . -- 北京 ： 北京工艺
美术出版社，2024.3
（当代名家绘画技法视频课 ／ 杨宇主编）
ISBN 978-7-5140-2650-4

Ⅰ．①人… Ⅱ．①院… Ⅲ．①人物画－速写技法
Ⅳ．① J214

中国国家版本馆 CIP 数据核字 (2023) 第 081001 号

出 版 人：夏中南
策 划 人：杨玲艳
责任编辑：郑　毅
装帧设计：博文书匠
责任印制：王　卓

法律顾问：北京恒理律师事务所　丁　玲　张馨瑜

当代名家绘画技法视频课
人物速写技法
RENWU SUXIE JIFA
杨宇　主编　院小龙　绘著

出　　版	北京工艺美术出版社	
发　　行	北京美联京工图书有限公司	
地　　址	北京市西城区北三环中路6号　京版大厦B座702室	
邮　　编	100120	
电　　话	(010) 58572763（总编室）	
	(010) 58572878（编辑室）	
	(010) 64280045（发　行）	
传　　真	(010) 64280045/58572763	
网　　址	www.gmcbs.cn	
经　　销	全国新华书店	
印　　刷	唐山富达印务有限公司	
开　　本	889毫米×1194毫米　1/16	
印　　张	11	
字　　数	249千字	
版　　次	2024年3月第1版	
印　　次	2024年3月第1次印刷	
印　　数	1～5000	
定　　价	128.00元	

打开绘画大门的钥匙

——推荐"当代名家绘画技法视频课"

贾德江

伴随着国民经济和文化建设的高速发展，整个社会对各类美术人才的需求越加强烈，同时一股"绘画热"的旋风也席卷中华大地，爱好美术、学习美术、报考美术专业的人如长江后浪推前浪一般滚滚而来。这些热衷绘画的弄潮儿，大致可分为三类：一是逐年增加的报考高等美术院校的考生，他们希望通过专业绘画辅导班的学习及参阅有关技法书籍，提高自己的应考水平；二是越来越多的业余美术爱好者，因工作需要或兴趣爱好，他们迫切地需要能帮助其掌握绘画技能的书籍作为指南，引导他们走进艺术天地，提升自身价值；三是离退休的老同志，他们不为名利，只为了修心养性，增加老年生活的乐趣，他们更需要各种绘画的指导书籍，帮助他们从零起步逐渐叩开绘画艺术的大门。

这一蔚然成风的学画现象在全国日益兴盛，这是国家繁荣昌盛、国泰民安孕育的景象，有益于弘扬民族文化，振兴民风国风，是精神文明之风的大兴。正是为了适应这一新风的兴起，满足这三类人群的学画需求，北京工艺美术出版社编辑出版了这套"当代名家绘画技法视频课"丛书，从纸质到视频双管齐下，涉猎画种宽泛、门类繁多，旨在为各类习画人群提供参考借鉴，"学以致用"是策划编辑这套丛书的根本宗旨。

本套丛书的作者为具有丰富教学经验的高等美术院校的名师，或者是有很高艺术造诣的专业画家，作者在自己长期的创作、教学实践中深谙其道。本丛书遵循由易到难、由简入繁、由浅入深、图文并茂、理法互动、循序渐进的原则，不仅以言简意赅的文字明晰法理、指点要义，还辅以实图为例，使之易懂易学。这套丛书最大的特色是发挥网络时代的优势，每本书都配以高清视频教学，只要扫二维码即可观看作者的课堂教学，对技法要领进行专业的演示和讲解，让读者看得清楚、听得明白，身临其境地感受导师传授画理画法之奥妙。视频教学与图书的相得益彰将会给读者带来意想不到的精彩体验。

此套丛书既能顾及技法普及，又能兼顾习画者眼界和见识的提高，作者在书中还对自己的精品力作进行详细讲解，旨在为习画者的进一步精进提供参照。

综上所述，这套丛书的出版是美术类技法图书的革新与突破，同时得到北京工艺美术出版社领导和编辑们的大力支持。在编写过程中，策划者与编辑、作者经过多次讨论和修改，力求编写体例科学、例图规范、文字简洁、定位准确，视频效果得当。我以为，这是一套思想活跃、结构缜密、详略得当、技艺精湛、理法有据的好书，是一套适合各个年龄层次绘画艺术学习者的工具书、教科书、参考书，是带他们走向艺术殿堂的指南，是打开绘画大门的钥匙。

著名花鸟画大家李苦禅先生曾言："鸟欲高飞先展翅，人求上进先读书。"愿这套系列丛书为您插上艺术的翅膀，直冲云霄，在万里长空中自由翱翔。

2022 年 10 月 10 日于北京王府花园

（作者系著名出版人、美术评论家、画家）

前　言

简单来说,速写就是用铅笔、木炭条、钢笔等工具快速抓住事物瞬间状态的绘画形式,在西方速写本是素描的一种类似草稿的形式,因其绘画速度快,不拘形式,使用的工具材料也十分广泛,不受限制,所以被历代绘画大师和广大绘画爱好者所喜爱。

速写一词可以说是中国所独创,因为这种绘画形式在西方并未成为独立的绘画科目,而在中国的绘画门类中,速写则十分重要。速写以线为主,中国几千年的美术传承都是以线为主的造型方式,无论是工笔画还是写意画,线条都十分重要,甚至是画面的灵魂所在,所以中国的画家和绘画爱好者对线条都是十分有感情的,那么,接受速写是很自然的事情。

速写形式从传入我国到现在已发展十分成熟,并已成为独立的绘画科目,在学习绘画的训练过程中和美术院校的招生考试中,速写都是非常重要的基础课目。

速写也有多种形式,有纯线条造型的速写,有以块面造型的速写,也有线面结合的速写。如果从造型方面上分,还可以分成以结构为主的速写和以光影为主的速写,随着现代创新意识的发展和发散思维的支撑,速写的形式也在不断更新之中。

如果从广义上讲,所有的绘画材质都可以画速写,所以速写的适应性非常强,可以说是"信手拈来""一挥而就",偶然作画时还有"神来之笔",令人拍手称快。

当然,速写虽然形式自由,作画方便,但是要想画好速写还需要有造型基础,掌握透视规律、人物的比例结构、事物质感的表现方法等。画人物速写必须多观察,很多事物需要默记下来,比如五官、手、脚基本结构,不能临阵磨枪。要画好速写必须要有量的积累,一天画上百张并不为过,正所谓熟能生巧,再求传神,然后,才能形成自己的绘画风格。

本书邀请速写名师院小龙先生为大家进行创作示范。示范题材广泛,涵盖头像速写、半身像速写、全身像速写、双人速写、多人速写、场景速写等,内容丰富多样。作品显示出作者深厚的绘画功力与卓越的色彩表现力,以及对画面的超强掌控能力。书中全程记录了院小龙老师专为本书所创作的多幅作品的创作过程,并按照作画步骤逐一展开,呈现给大家,使不同层级的绘画爱好者都能从中获得收益。

广大绘画爱好者不仅可以通过图文对照的纸质书籍来学习绘画技法,还能通过视频教学课程直接观摩绘画过程。我们将老师的创作过程进行了全程实拍实录,并制作成与书籍内容同步的视频课程。老师在创作过程中对笔法、造型方法、构图法以及绘画心得进行了深入浅出的讲解,读者可以通过扫描对应课程页面的二维码进行观看。超高清视频使你身临其境,带你进入神圣的艺术殿堂。

目录 / Contents

第一章

笔墨基础知识

一 绘前准备

工具材料介绍

1.画笔

炭精条：与炭笔有所不同，炭精条没有外皮，是用炭粉和胶泥混合制成，有黑色、棕色和暗绿色，形状有方、有圆，比炭笔表现力更强。画时通过用笔的轻重快慢与角度调整，并辅以擦法，用手指、擦笔、橡皮进行擦或揉，以表现出丰富的层次感及光感，画大幅速写时优势更明显。

毛笔：很好的速写工具，毛笔线条的粗细变化更多，力度的变化更丰富。毛笔运用起来比较难，但是运用好了画起来就会更加得心应手，毛笔可中锋、侧锋并用，干湿浓淡配合，再辅以大面积的晕染，画面将更有表现力。

炭笔：笔芯颜色比铅笔深，作画对比强烈，但不如铅笔流畅，笔触也不反光，画出来的线条力度感强，有很好的表现力。炭笔可以像铅笔一样画，也可以擦，表现力强，部分画错的地方还可以掸掉，也是画速写常用的工具。

钢笔：重要的速写工具，缺点是下笔后不能擦除，下笔的深浅变化基本固定，但是线条流畅，对比强烈，用钢笔作画对线条的要求更高。

铅笔：是使用最普遍也最常用的速写工具，线条比较流畅，也便于修改，线条变化丰富。硬质铅笔适于画线条或者刻画细节；软质铅笔适于画线面结合、大面积的铺排，以及较重的线条和笔触。

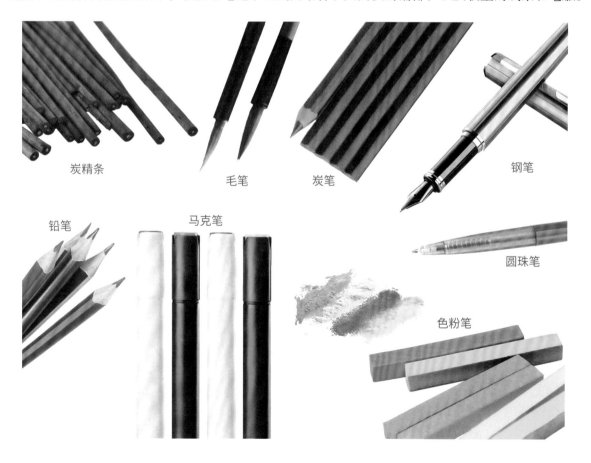

炭精条　　　毛笔　　　炭笔　　　钢笔

铅笔　　　马克笔　　　圆珠笔

色粉笔

马克笔：也叫记号笔，本身含有墨水，一般有两个笔头，一个大头一个小头，其颜料易挥发，通常附有笔盖，常用于设计物品、绘制海报等方面，用来画速写时大小笔头结合可以画出不同粗细的线条，线条流畅，但是难以修改，可以使用多种颜色马克笔配合，使画面更丰富。

色粉笔：西方一般称为软色粉，是用颜料粉末制成的干粉笔，一般 8-10cm 长，截面呈圆形或方形长条，用来画速写可有类似木炭条或炭精条的效果，且颜色丰富，缺点是粉质受震动后容易从纸上脱落。

圆珠笔：是通过笔前端的球珠滚动而带出书写介质的笔，弥补了钢笔漏水的不足，圆珠笔的缺点是线条单一、变化少，优点是运笔流畅，线条还可以叠加。

2. 常用纸

素描纸：专门用来画素描的纸，纸张较厚，纸正反两面的粗糙程度不一样，能表现出不同的质感。素描纸有一定的韧性，作画时可以有较多修改余地。

打印纸：就是指常见的打印文件和复印文件所用的纸张，其规格有 A0、A1、A2、B1、B2、A4、A5等。画速写一般常用 A4 或 A3 纸，纸张易取得，运笔线条流畅，纸张略滑。

速写纸：可以说是速写专用纸，质地光滑，纸张较薄，作画时比较流畅。速写对纸张的要求并不高，用一般的纸张代替也可以。速写对纸张大小也无限制，大小均可、厚薄均可，速写纸的形状一般为长方形或正方形，纸张大小无具体规定，16 开、8 开、4 开都可以。

铜版纸：又叫印刷涂布纸。在原纸表面涂一层白色涂料，经过超级压光而成，纸分单面、双面两种，铜版纸表面光滑、洁白度高、吸墨着墨性能很好，主要用于印刷品，如书籍、台历等。用于画速写缺点是墨不能渗化，优点是表面光滑，运笔流畅不滞涩。

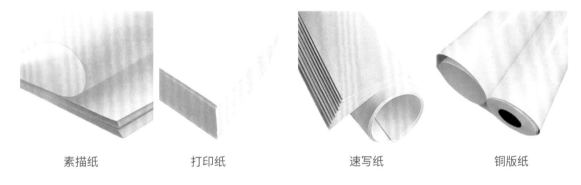

素描纸　　　　　　打印纸　　　　　　速写纸　　　　　　铜版纸

3. 其他工具

橡皮、海绵、擦笔、纸巾、画面保护剂等。

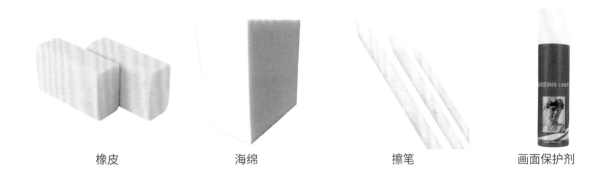

橡皮　　　　　　海绵　　　　　　擦笔　　　　　　画面保护剂

二 绘画基础知识

（一）绘画姿势

1. 坐姿

端坐，双脚基本与肩同宽，画板立在膝盖上或用双腿夹住画板，左手扶住画板，右手执笔。

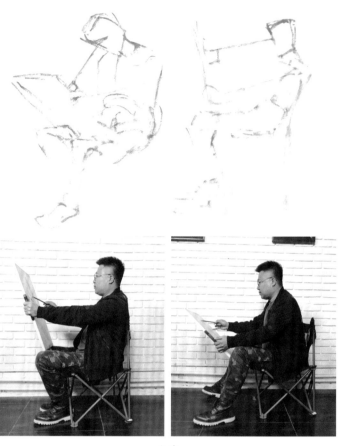

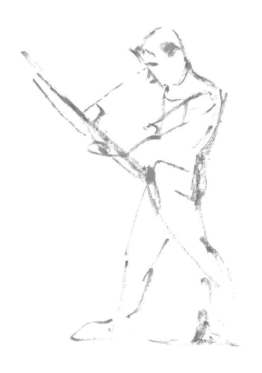

坐姿

2. 站姿

站姿，双脚基本与肩同宽，画板一条边顶住小腹，左手扶住画板，右手执笔。

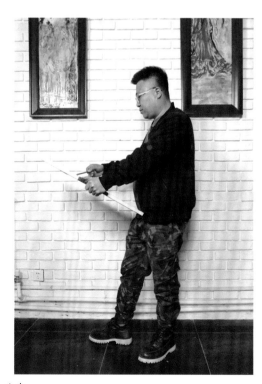

站姿

3．手姿

直握式执笔法

大拇指、食指和中指握笔，笔杆靠食指指根横纹处。

横握式执笔法

大拇指和食指捏住笔。其余三只手指起辅助作用，用力画时也可以都勾住笔。

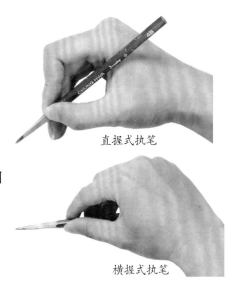

直握式执笔

横握式执笔

（二）绘画基础

1．观察方法

画人物速写最主要的是抓住人物动态，所以第一眼一定要先找到最主要的动态线；然后从整体着眼，考虑如何构图，无论画面中有多少物体都要作为一个整体来看，但是注意人物画，如果有多个人物，则以其中一个为主体，其他的均要依次减弱，不能平均刻画，背景则以画面的需要而适当刻画；观察人物先看动态，然后概括成简单的几何形体，再从头部到脚部依次观察；观察头部从五官开始，五官以眼睛最为重要，身体的肩膀角度、胯的角度和双脚连线角度要看准。双手要仔细观察，仔细刻画。这是人物速写头部和手部的关键点。

2．影调

二大部（受光部、背光部）、三大面（正面、顶面、侧面）、五大调子（亮面、灰面、明暗交界线、暗面、反光）。

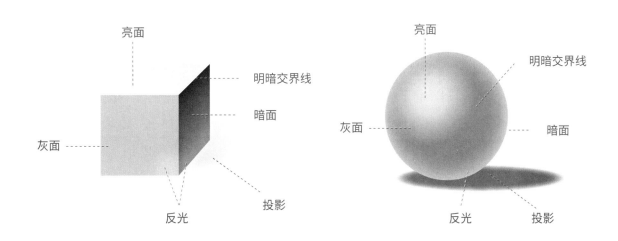

3．比例

在同一个环境中物体的长度大小比值，创作时要心中有数。

黄金比例 1 ：0.618

4．构图

把人与物体合理安排在画面中，一般主要人物在最突出的地方，但一般不放在画面正中间，其余物体围绕主体展开，距离不要平均。

（1）一点透视

一点透视，也叫平行透视，是指画面中的绘画对象，有一个面与画纸平行，且只有一个消失点，所形成的透视关系。这是常见的一种透视关系，适于表现空间深远开阔的景物，常用于风景画的创作。

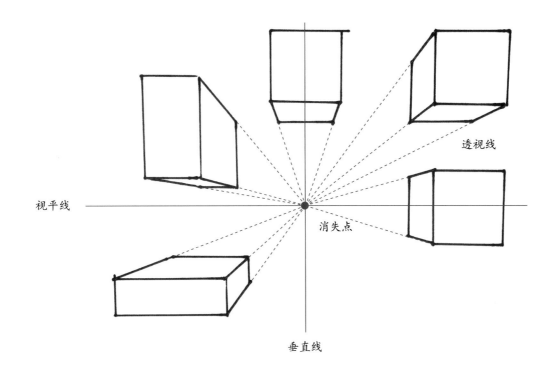

视平线

透视线

消失点

垂直线

（2）两点透视

两点透视，也叫成角透视。即画面中的物体，以某种角度朝向我们，由视中线分别向两个消失点形成透视关系。这种透视关系应用最广，不论是创作静物、人物、风景时都会应用到。

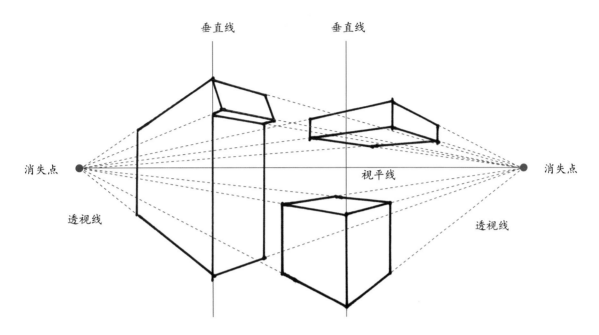

（3）三点透视

三点透视，又叫仰角透视或俯瞰透视。画面中的物体，由视中线向三个不同方向的消失点形成透视关系。这是一种比较特殊的透视关系，适合表现空间中巨大物体俯瞰或仰视的效果。

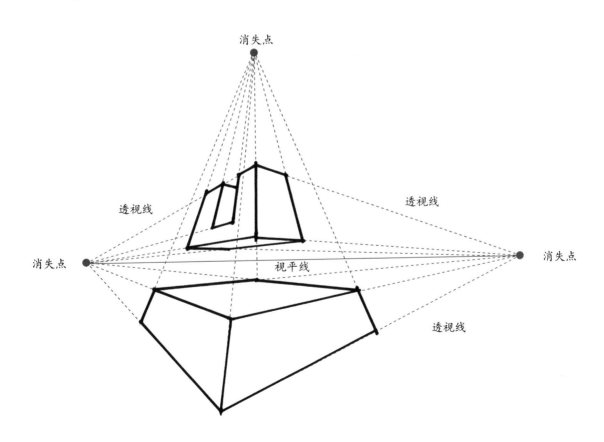

第二章

画速写技法

一 用笔方法

（一）线条训练

扫码观看视频

1. 单线

线条变化

在速写中，线条非常重要，速写往往以线造型，可以说线条是速写的灵魂，要把握好速写的线条质量，线条变化要十分丰富，不能都画成同一种感觉。

用笔力度

不同的事物，有不同的质感，需要用不同力度的线条来表现。重的线条，画时比较用力，画时要注意力度适当，不要把纸刮破了；轻的线条，画的时候力度较小，但是不要飘。

骨点转折

一般情况下我们称弧形的线条为转，方形的线条为折，画人物时体现骨头的地方一般用线方一些，体现骨头的硬度，但是骨头毕竟不是真的长方体，不能画得太僵硬。

肌肉转折

肌肉的线条一般呈现弧形，用圆的线条，相对于骨头较柔和，但是也要有韧性，要画出柔中带刚，内含力量的感觉，不能画得有气无力。

长短轻重

长的线条要保持力度不变，或者均匀改变，不要突然断了"气"。短的线条要画得流畅，不能因为短就画得很滞涩。轻的线条要稳，不能感觉"笔下无根"；重的线条要贯气，不能感觉有力量而没有灵动。

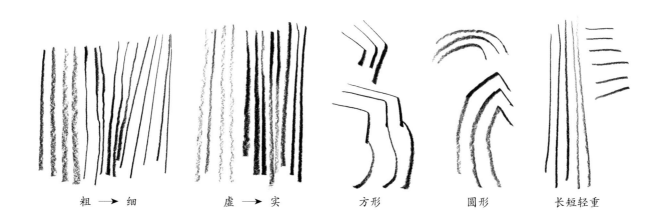

粗 ⟶ 细　　　　虚 ⟶ 实　　　　方形　　　　圆形　　　　长短轻重

日常线条训练

在速写中会用到各种线条，以表达不同的事物，平时要多练习各种各样的线条，比如要练习从重到轻、从轻到重的线条，还有轻的线条、重的线条、弧形线条、方折线条、斜向线条等，通过大量的练习，把笔使用纯熟，使表现的画面更丰富。

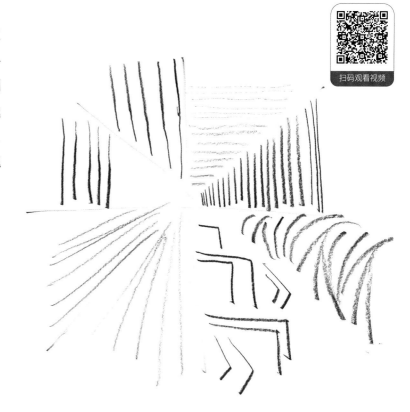

控笔训练

如果你想要驾驭各种笔需要进行专项的训练，通过画各种变化的笔触、线条，掌握笔的特点，让笔"听"自己的话，达到运用自如。

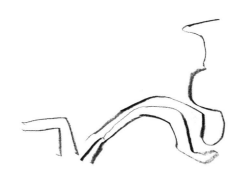

错误线条举例

画速写时使用的线条应该是恰到好处，而不应是杂乱无章，避免出现线条与结构互相矛盾、互相冲突的状况。线条的走向往往决定着事物的形体结构，每一根线条都应该很讲究，看似是不经意画的，却非常到位。

2. 复线

形状

　　有些地方不一定用一根线条就能表达出来，比如圆柱、正方体的转折面，但是一根一根线条地画又慢又显得死板，所以用连续的线条来画，这样的线条也需要多练习，圆柱体用到的线条连起来有些像"Wi-Fi"的标志，也有些像龙卷风。正方体用到的线条连起来与此类似，只是线条比较平。袖子和裤腿也会用到这样的画法，不一定完全一样，根据形体做相应调整即可。

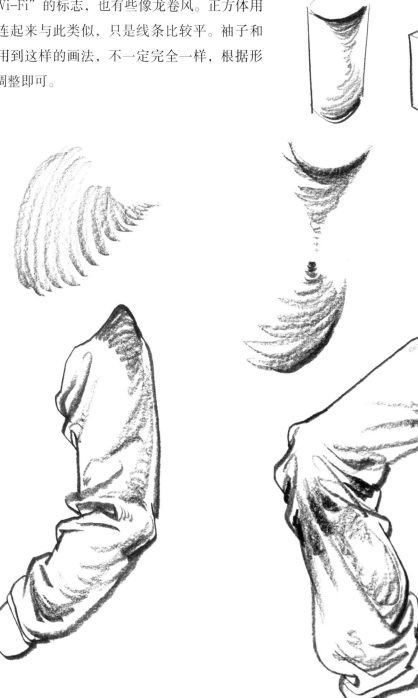

（二）动态速写

静止动态速写

静止动态就是指创作对象在某一时段内相对静止的动态，如人在站军姿、练瑜伽时的状态，也可以让模特专门摆出特定的姿势。静止动态相对容易画一些。

规则性动态速写

规则性动态就是人物进行规律性的运动，做重复的动作。一种是人的位置不变，只有部分肢体做某种重复的动作，如俯卧撑、敲鼓、流水线生产车间等；另一种是人在行进中做规律性的动作，如游泳、竞走、骑自行车等。画规则性的动态速写相对容易，因为位置不变，动作可以反复观察，但是比静态的速写要难一些，因为需要提炼、默记。

不规则性动态速写

不规则性动态指的是偶然发生的、重复较少的动态，比如摔跤比赛、拳击、花样滑冰以及生活中突然产生的动作等。这些动态比较难画，因为这些动作短时间内可能不会重复，但是，类似的场景可能会再次出现，还是有规律可循的，所以要多留意，多观察。

示例

动态速写最关键的是动态线，无论是画什么动态的人，都要先去寻找动态线，先观察人物，如发现人物的动态线呈反"C"形，用这条线贯穿整体。

动态线

根据动态线整体观察，不要画错，找小的微妙的变化，但是不要一点一点地抠。根据肩膀找到左胳膊形状，左脚正好在动态线上。

轮廓线

不要抠细节，找大的形体，画动态速写最好多写生，基本用曲线，要大胆地勾出来。

完成图

先理解动态线，从头到腿，勾出动态线的形。

动态线

勾出肩膀、胸腔、臀部、腿的形状，画出两个手臂的动态。要多观察从上到下、从左到右的线。

轮廓线

完成图

用重的线画出头部、肩膀、手臂，勾出背部弧线。围着围裙也不影响形体。画出腿的动态。勾大的动势，力量就包含在里边。

（三）体块比例

　　人在不同的姿势下高度也会不同，一般以头为度量单位，可以参考以下口诀：立七坐五盘三半，头一肩二身三腿四。

　　站着的人一般上半身为3个头长，脖子在两外眼角延长线处，男人的肩宽约是3个头宽，女人的肩宽约是2.5个头宽，上臂约是1.3个头长，小臂约是1个头长，腰腹约是1.5个头宽。

　　下半身总共约4个头长，从股骨头开始算起，大腿是2个头长，小腿是1.5个头长，脚高是0.5个头长，膝盖在腿部的黄金分割点上。

　　男人肩膀一般略宽于胯骨，女人肩膀和胯骨同宽。

　　手的比例：手掌宽度等于手指长度，注意只是手掌。手指长度（指根到中指指尖）和手掌等长，大拇指的第一个指关节在手指第一个骨关节连线处，大拇指尖在手指第二个指关节连线处，胳膊垂下时中指的指关节恰好处在大腿的一半。

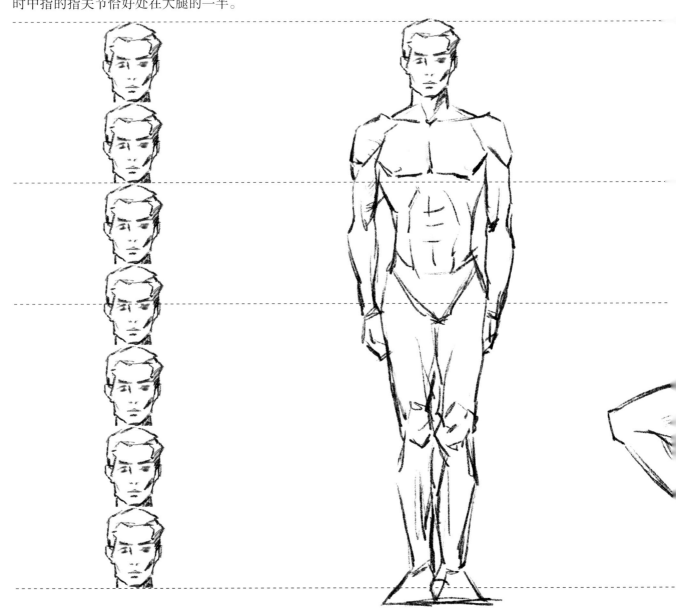

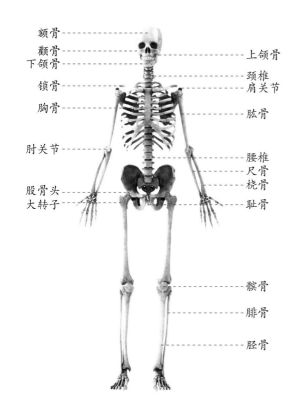

额骨
颧骨
下颌骨
锁骨
胸骨

肘关节

股骨头
大转子

上颌骨
颈椎
肩关节

肱骨

腰椎
尺骨
桡骨
耻骨

髌骨

腓骨

胫骨

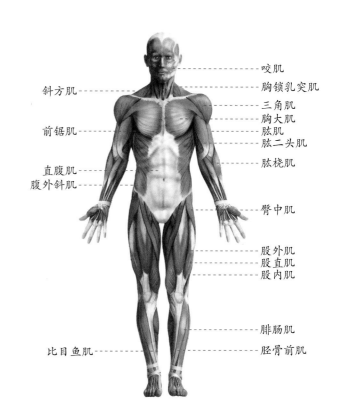

斜方肌

前锯肌

直腹肌
腹外斜肌

比目鱼肌

咬肌
胸锁乳突肌
三角肌
胸大肌
肱肌
肱二头肌
肱桡肌

臀中肌

股外肌
股直肌
股内肌

腓肠肌
胫骨前肌

（四）身体各部位结构与比例

把身体各部分概括成几何形体，头概括成鸡蛋形，脖子概括成圆柱体，正面肩膀的宽度是3个头，因为这里肩膀是侧面，所以宽度不到3个头。上身概括成两个梯形，肩膀到胸腔一个梯形，盆腔一个梯形。大腿和小腿都是概括成圆柱体，大腿2个头长，小腿1.5个头长，较远的腿稍微短一点。上臂和前臂都概括成圆柱体，上臂为1.3头长，小臂为1个头长。

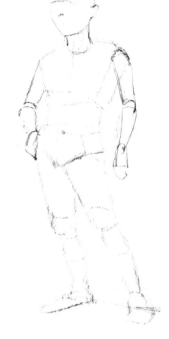

跳舞的动作，头向上仰，脖子向后弯曲，胸腔向前，盆腔向后，右腿垂直而立，起支撑作用，左腿略抬起，不太用力，可以画得松一点，右手臂向上抬起，左手臂向后略抬。可以根据体块去理解如何运动重心都要稳，不能因为动作就站不稳。

女士的身体，上身与男士不一样，腰部偏细，姿势是走路的状态，左腿在前，左臂肯定在后。

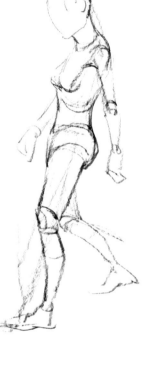

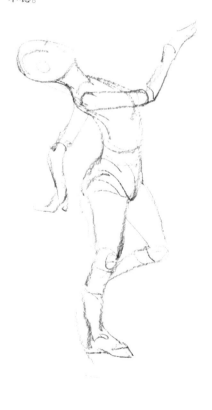

打球的动作，与跑步的动作很接近。肩膀线和盆腔线都比较斜，着地的脚画得有力一些，如果是运球的话，拿球的手也要画得有力一些。

（一）头部结构与比例

扫码观看视频

头部可以概括成方形，也可以概括成球体。

三庭五眼

三庭：就是脸的长度比例，把脸的长度分为3个等分，从前额发际线至眉骨为上庭，从眉骨至鼻底为中庭，从鼻底至下颌为下庭，每一庭各占脸部长度的1/3。

五眼：指脸的宽度比例，以眼形长度为单位，把脸的宽度分成5个等分，从左侧发际至右侧发际，为5只眼形。两只眼睛之间有1只眼睛的间距，两眼外侧至侧发际各为1只眼睛的间距，各占比例的1/5。

方形

球体

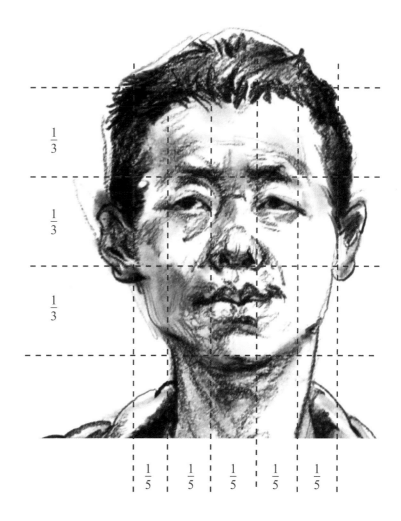

$\frac{1}{3}$

$\frac{1}{3}$

$\frac{1}{3}$

$\frac{1}{5}$　$\frac{1}{5}$　$\frac{1}{5}$　$\frac{1}{5}$　$\frac{1}{5}$

（二）五官与发型

1. 眼

正面眼睛的外形基本上为菱形，也可以说是接近叶子的形状，眼睛是球体的，所以眼睑、眼角都要符合球体的走向。

上下眼睑都是有厚度的，从眼睑外边缘到眼球有一定的空间，要注意表现出来。

眼睛的角度不同，形状也不同，平时要多观察，不要画错了透视关系。

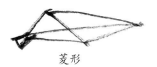

菱形

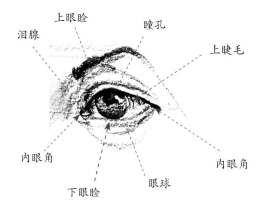

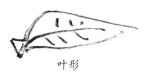

叶形

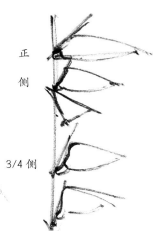

正侧

3/4 侧

第一步：起形。

> 要点：画正面的眼睛要画两只眼睛整体的关系，大致概括成梯形，再找出两只眼睛的位置，然后用大线勾形，找到眉毛和眼睛的位置，勾出眼睛的基本形状。

第二步：刻画。

> 要点：女性的眼睛可以画得大一点，可以画成双眼皮。画眼珠一定要用眼皮叠压一下。

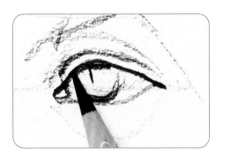

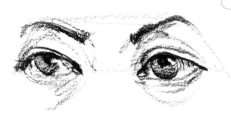

> 要点：上眼皮下边画一点投影，画出眼睫毛，但不要画太多。

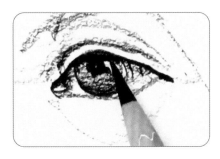

第三步：调整。

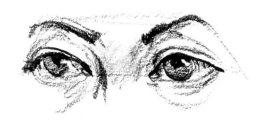

要点：内眼角挨着眼眶，也是鼻子的根部，要把这种质感画出来，位置要准确。

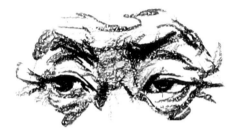

男士眼部的一般特征：眼睛相对较小，眉毛较宽。

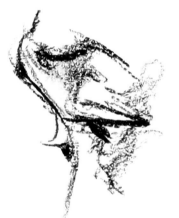

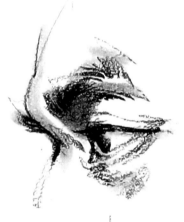

大侧面的眼睛基本呈三角形，能看到眼睫毛，女士眼睫毛一般较多且较长，男士眼睫毛则较短且较少，眼眉要随着眉骨的形状画。

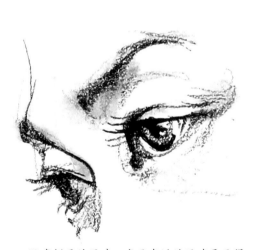

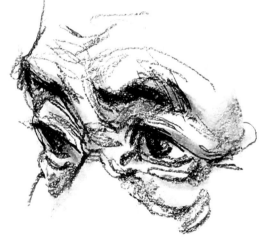

45度侧面的眼睛，离画者近的眼睛要画得深入细致一些，离得较远的眼睛画得虚一些，但是不能全留白。眼角要画得自然，不能僵硬。

老年人45度侧面的眼睛，眼睛要画得暗沉一些，不要太亮，上下眼睑都会有一些皱纹，下眼睑会形成眼袋，眉骨周围和眼角都要有皱纹。

2. 鼻子

用几何形概括出鼻子的结构，基本呈梯形，把鼻根、鼻骨、鼻底的位置找到。大侧面的鼻子，注意形体的扭转。3/4 侧面的鼻子难度大一些，要注意鼻子左右侧的面积比例关系。

正

侧

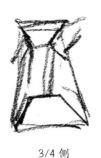
3/4 侧

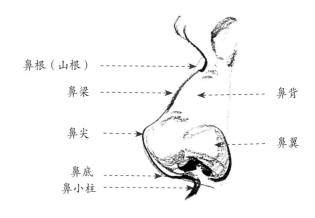

鼻根（山根）-------
鼻梁 -------
鼻尖 -------
鼻底 -------
鼻小柱 -------
鼻背
鼻翼

第一步：起形。

正面的鼻子较难表现其体积感，所以要抓住结构关键点刻画，否则看起来就是扁的，鼻子两侧要对称。

第二步：刻画与调整。

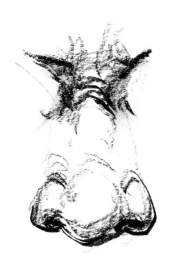

要点： 画正面的鼻子时如果找不到两个侧面，就重点表现鼻根和鼻头关系，范例是年纪比较大的人的鼻子，鼻根处可以加一点褶皱。

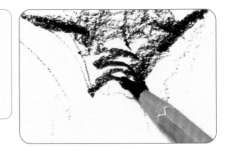

要点： 画鼻翼与鼻头的关系时要画出几个面的区别。画鼻翼时注意鼻翼的线条走向，通过线条体现结构，鼻翼的明暗交界线很微妙，要多练习，直到熟练掌握。

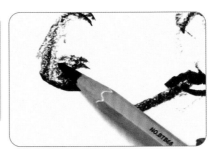

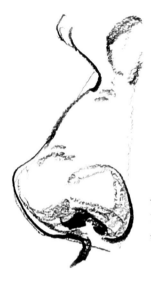

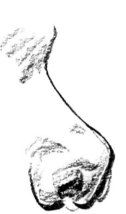

这个侧面的鼻子比较顺畅，在鼻头处适当起伏，右侧的鼻孔适当勾勒，以免鼻孔外翻。

鼻子的鼻根与鼻骨要突显出来，鼻孔不要画成圆的。

这个鼻头较大，有点呈"蒜头鼻子"形态，所以鼻头较突出，但是鼻梁不明显。

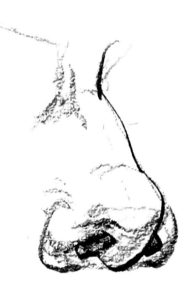

塑造鼻子的形体，鼻头要比鼻翼大一点，鼻孔最暗，但是不能画成一片死黑，鼻头和鼻翼里有软骨，要画出弹性。

这个鼻子为3/4多一些的角度，鼻头也较大，但是鼻翼不大。

3. 嘴

正面的嘴要对称，口缝的线要重一些，唇角更重。

3/4 侧面，注意嘴是覆盖在牙齿外的，所以呈弧形，上嘴唇比下嘴唇厚，嘴在上唇结节处分为左右两侧，注意两侧比例。

大侧面嘴，上下嘴唇不是垂直的，是斜的，上嘴唇靠外，注意要画出嘴唇的体积感。

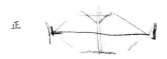

正

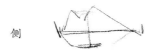

侧

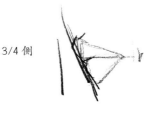

3/4 侧

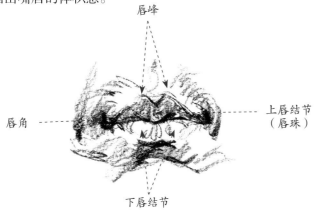

唇峰

唇角 - - - 上唇结节（唇珠）

下唇结节

第一步：起形。

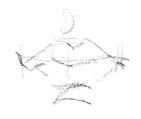

要点：确定嘴唇高度与宽度比例，勾出外形轮廓。

第二步：刻画。

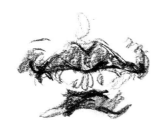

要点：勾出口缝线，上嘴唇由于背光会比较暗，但是又受到下嘴唇反光，所以会有一条反光带，一定要反复练习，才能在正式的速写中用简练的线条画出这个变化。

要点：下嘴唇由颏肌顶起，这里往往比较暗，但是由颏肌构成的弧线要表现出来，不能画成一片黑。

第三步：调整。

要点：老年人的口轮匝肌会变大、变强，也会产生一些皱纹，要在口角处画出这些特征。

先勾出嘴唇形状，再上明暗调子，上嘴唇有下嘴唇的反光，注意要留出来。

3/4侧面的嘴，注意嘴唇的宽度和厚度。下嘴唇不要画得太重，其形状取决于颏肌的形状。

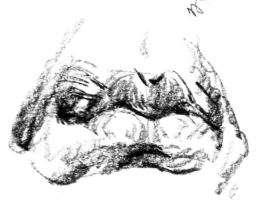

先勾口缝线，再画上唇结节和下唇边缘，嘴唇边缘不要画得很死，上嘴唇的颜色较重，但是不能比口缝重。

俯视的嘴，弧线形状更明显，上嘴唇看起来薄一些，下嘴唇看起来厚一些。

仰视的嘴，弧线往上拱，上嘴唇看起来会变厚，下嘴唇看起来会变薄。

4. 耳朵

耳朵的形状大致就是字母 D 的形状，对耳轮＋三角窝形成一个"Y字形"，耳甲腔是"胃"的形状。

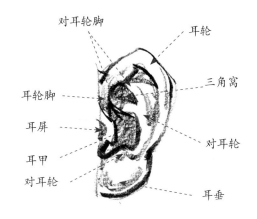

对耳轮脚
耳轮
耳轮脚
三角窝
耳屏
对耳轮
耳甲
对耳轮
耳垂

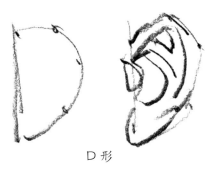

D 形

第一步：起形。

要点：先画出耳朵整体的形，然后画出耳屏外耳轮、内耳轮、三角窝和耳垂。

第二步：刻画。

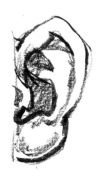

要点：勾画耳朵，上边较轻，下边用粗线、重线，外耳轮穿插进耳甲，然后再去画耳廓。

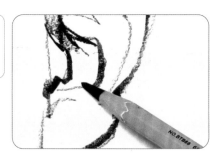

要点：耳甲和三角窝是凹进去的，要加深一下，耳垂要当成球体去画，要有厚度。

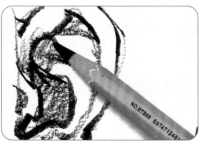

第三步：调整。

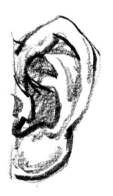

要点：耳轮的转折处可以加一点明暗。画耳朵时不能只是把结构线勾出来，要辅以一些转折线，使耳朵的形体更加立体。

注意耳轮脚要走到耳甲腔里边去，对耳轮则是在外边的，耳垂里没有软骨，不要画得太硬。

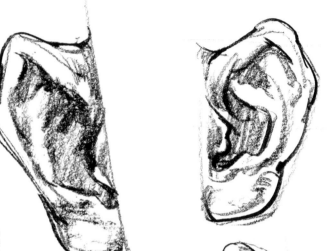

画耳朵时，方向朝向左和朝向右的都要掌握，方向朝左的相对难一些，要画得熟练。

画耳朵的时候注意结构线，也就是转折线的变化。

这个耳朵比较宽，注意其比例结构，画速写的耳朵与素描不同，画出大的形体即可，有些地方变化微妙，要重点刻画。

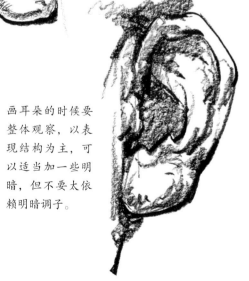

画耳朵的时候要整体观察，以表现结构为主，可以适当加一些明暗，但不要太依赖明暗调子。

这是一个老年人的耳朵，老年人的耳朵相对来说皱一些，在耳朵与脸结合的地方会有褶皱。

5. 发型

人的头是球形的，也可以概括成方形，分清正面、顶面和侧面。

方形

球形

分清头发的几个面后，找到头发的明暗交界线，并给头发分组，用重线、灰线和留白的方式画出来，暗面和灰面可以用擦笔擦一擦，关键的地方可以单独画几根。

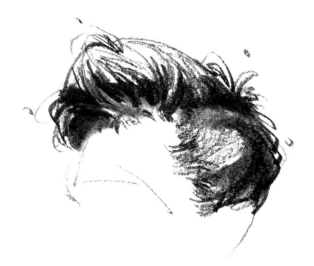

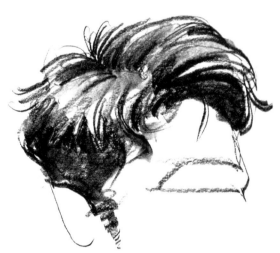

先归纳外形，找到暗部，然后从暗部往灰面、亮面推，画的时候要大胆，画出来的线条才肯定。暗面用擦笔擦是为了把暗面的白点去掉，使暗面更整体。

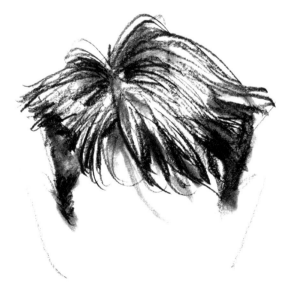

勾出大形，然后分出亮面、暗面，重点刻画转折处的头发，亮面可以画一些单根的头发。

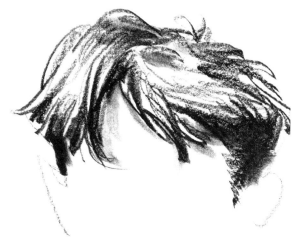

用笔要熟练掌握正向、反向的线，才能增加表现力。画边缘头发的线要连贯而有空间。

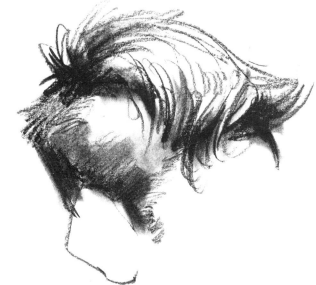

注意转折点要准确，边缘上可以画出一些小细线，阴影也要画出来，头发与头皮才能衔接自然。

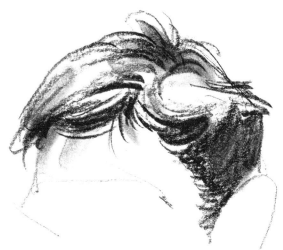

画的时候根据画面需要，头发可以做一些调整，比如调整头发长短、浓淡、粗细的变化。

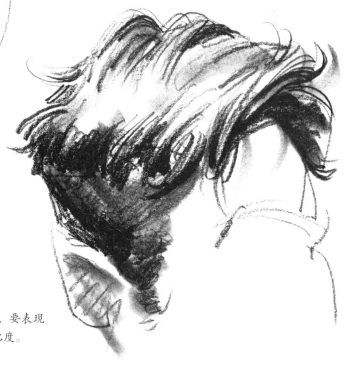

注意点、线、面的变化，画头发时分组叠压，要表现出头发的厚度，暗部平涂，不要抢亮部的对比度。

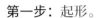

（三）头部整体画法

概形定位

用直线轻轻画出头部整体外轮廓以及五官的轮廓与位置。

细致刻画

对头部整体轮廓、五官轮廓与结构以及表情神态进行细致线描刻画。

整体调整

调整用线的软硬与虚实疏密的变化。

第一步：起形。

要点：用擦笔擦出五官的大体块，把脖子和肩的形也都找出来，画的时候要留白，不要画得过于对称，速写的创作速度相对较快，不要画得拖泥带水。脸的左侧画了，右侧就不画，不要都画得一样。边起形边找暗面、灰面、亮面的关系。

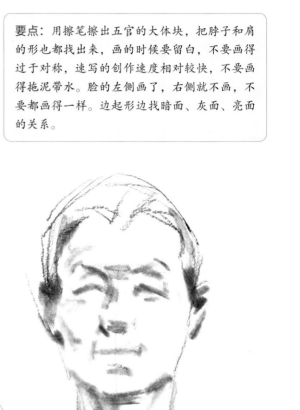

要点：起形时先看好头、颈、肩的关系，然后根据三庭五眼的关系定出眼睛、鼻子、嘴的位置，鼻子鼻翼两侧与两个内眼角的位置基本相对，嘴角与两个黑眼珠位置基本相对，初级阶段需要参考这些方法，后期直接把控就可以。

第二步：刻画。

要点：根据人物的五官、骨骼特征画出人物的面部。

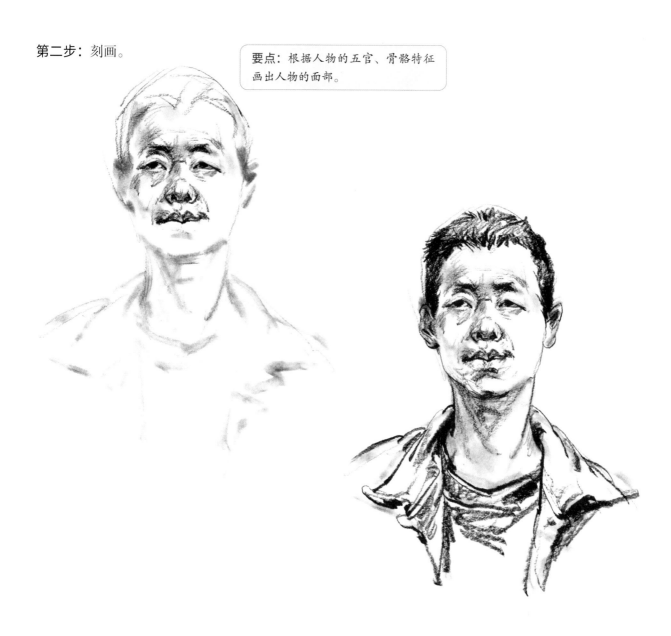

要点：两只眼睛的瞳孔视线要一致，初学速写画眼睛尽量不要留高光。

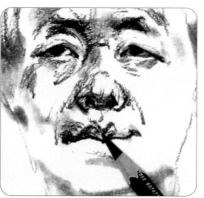

要点：要边画边调整，起稿的线是用来参考的，不是绝对不能改的。

要点：头画得比较"紧"，衣服要画得"松"一些。形成对比关系，更有速写的味道。

第三步：整体调整。

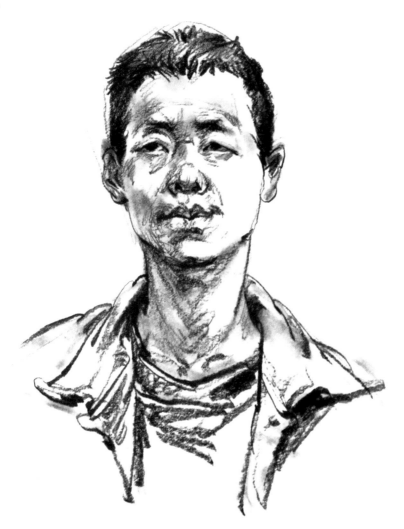

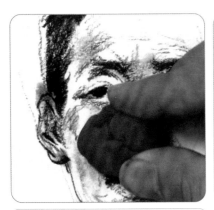

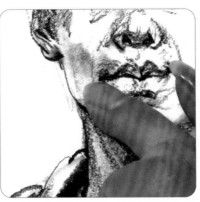

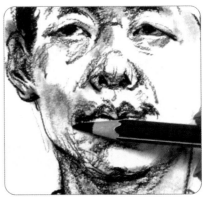

要点：人物的右侧脸颊有点平，进行局部调整，刻画一下结构，因为是速写，不需要画得太细。

要点：脸部和口轮匝肌处可以用手揉一揉，使结构转折更柔和，皮肤的质感更强。

要点：口角处用炭笔再塑造一下，画出皮肤的弹性，也使口角有纵深感。

（四）脸型特征

1. 脸型八格

中国元朝王绎所著的《写像秘诀》中谈到画人像的方法，他把人的脸型归纳为八种类型，谓之"八格"，即：田、由、国、用、目、甲、风、申。"面扁方为田，上削下方为由，方者为国，上方下大为用，倒挂形长为目，上方下削为甲，扁阔为风，上削下尖为申"。

扫码观看视频

"田"字形脸：脸形方一点，又带一点圆，脸形较扁方，脸较短。

"国"字形脸：脸形较方正而稍长，额角和腮部较宽，男士居多。

"目"字形脸：头形相对来说长一点，呈目字形。

"风"字形脸：就是下面比较宽，颏部较短，脸形与梨相似。

"由"字形脸：脸形上部较窄，下部较方，腮部较大，额头较窄，两颊和下巴处较宽。

"用"字形脸：与"国"字形脸比较接近，脸形略呈梯形，额部较方正，下巴较宽大，下颌骨宽于颧骨。

"甲"字形脸：即瓜子脸，上部较方，下部较尖，尤其下巴比较尖，脸呈倒三角形或倒梯形。

"申"字形脸：头形上下都尖，老年人偏多，颧骨比较大、宽。

2. 不同角度

正面 把头理解成球形，眼睛在 1/2 处，在此基础上分出三庭，画出中线，鼻子就在这条线上，然后把眼睛、眉毛、鼻子、嘴、耳朵画出来，脖子上的主要肌肉、胸锁乳突肌要画准，找到发际线的位置画出头发。

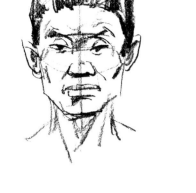

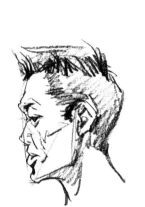

侧面 侧面的头，枕骨可以理解成球形，下巴可以理解成三角形，这里只能看到一只眼睛，且眼睛、嘴都会变短。

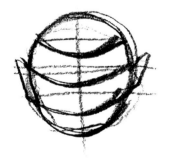

3/4 侧面 3/4 侧面的头，枕骨可以看成球形，下巴看成略带梯形的三角形，颧骨的位置很重要，耳朵的位置比较难找，一定要画准。

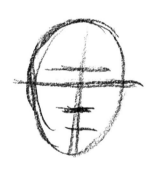

平视 用球形来概括头形，用线条来代表五官，正面的头形即是平视的角度，线条都是直线。

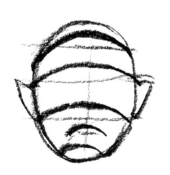

俯视 俯视的角度，五官的线条都变成了弧形，且越往下弧度越大。

仰视 仰视的角度，五官的线条也是弧形，且越往上弧度越大。

3. 不同年龄

幼儿

幼儿的五官比较集中，基本上都在面部的下一半，脑颅比较大，头顶到眼睛大约为总长的2/3，眼睛到下巴大概为总长的1/3。眉毛少一点，眼睛可以画大一点，下巴比较小，脖子比较细。

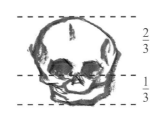

少年

少年的五官比幼儿的分散一点，五官占头部的比例大一些，头顶到眼睛比头骨总长的1/2多一点，眼睛到下巴比头骨总长的1/2少一点。画少年五官周围的东西要比幼儿多画一些。

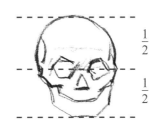

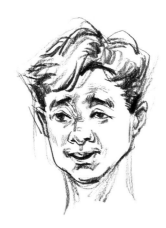

成年

成年的五官比少年的分散一点，骨骼比少年更明确一些，画得方硬一些，立体感更强一些，头顶到眼睛为头骨总长的1/2，眼睛到下巴也为头骨总长的1/2。

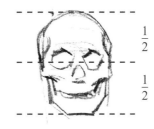

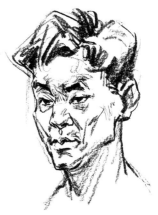

老年

老年的骨骼会变宽，结构更加明确，眼眶会变大，比例基本不变，头发较稀疏，眼睛会下垂，皱眉肌和抬头纹都比较明显，嘴巴褶皱较多，口轮匝肌尤为明显。

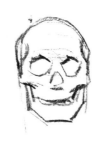

（五）手足

1. 手

从手背看，手指和手掌的比例是1：1；从手心看，手指和手掌的比例是3：4；大拇指内侧与手掌相接处大约在手掌长度的1/2处。

把手掌看成梯形，手指看成柱形，关键还是概括，不要把指甲当成画面重点来画，手的变化很多，不可能把每一种姿势都画遍，但是要掌握手的结构特征和表现方法，就可以推出手的每种动作。

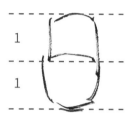

形找舒服了，剩下的就简单了。手指是有透视的，正面比背面难画一些，画的时候从前面的手指开始画，哪个手指靠前，就从哪个画起。画的时候注意前后的对比，一般情况，前边的画实一些，后边的画虚一些。关节处要着重塑造，关节的地方一般会粗壮一些，要画出关节的起伏，表现出关节的衔接关系。

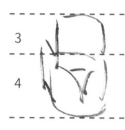

适当画出手掌上的掌纹，手的不同部位的厚度也不一样，都要表现出来，大鱼际和小鱼际的部位一般更厚一些，指根和指肚的地方也较厚，厚的地方笔触相对来说要柔软一些。

画手的时候手臂也会带上一些，不能只是勾两根线，也要塑造体积。

以线造型的速写明暗调子并不是重点，适当画一些可以给画面增色，但是不能画太多。

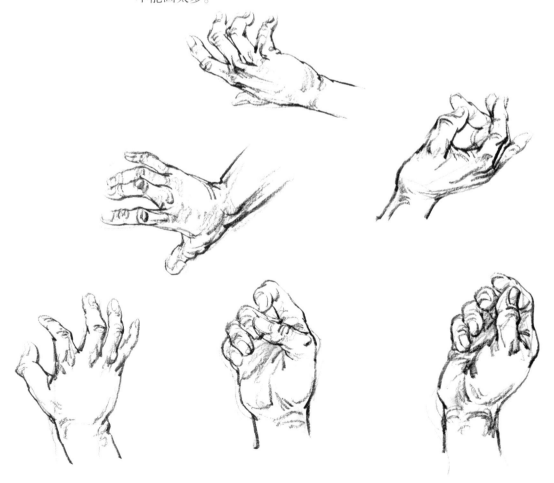

手掌

第一步：起形。

> **要点**：画手时，手指是难点，注意每根手指的角度，注意每一节的长度，手指弯曲时是往一处聚拢的。

第二步：刻画。

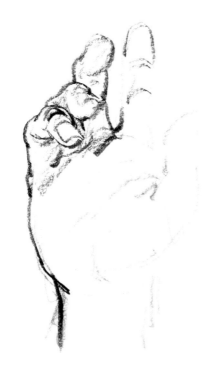

> **要点**：因为小指叠压其他手指，所以先画小指，然后再依次勾其他几个手指。指甲的长短、方向要随着手指的角度而变化。

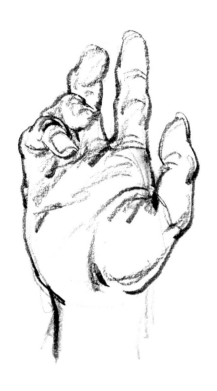

要点：关节处适当画一些起伏，不能太平。

要点：掌心的线要柔和一些，画掌纹不能只勾几条线，掌纹是形体转折产生的，要把形体表现清楚。

第三步：调整。

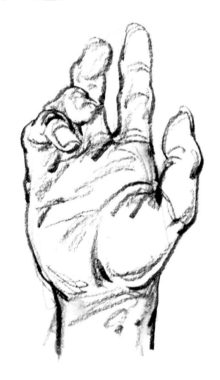

要点：要表达出手的形体空间，手腕处的弧形并不是正圆形，要通过线条的方向来体现，用笔的侧锋画出，不要太抢眼。

拳头

第一步：起形。

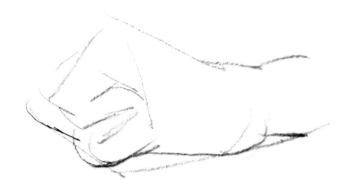

要点：把手概括成几何形，用简练的线条把手的外轮廓勾出来，以直线为主，线条的起止一般都在形体转折的关键点上，不要漫无目的地画。

第二步：刻画。

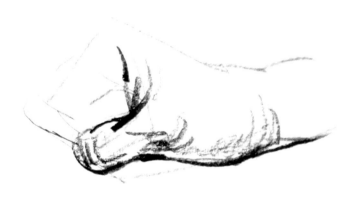

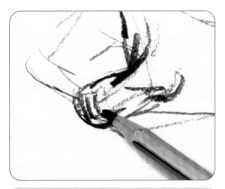

要点：开始刻画手，注意形的前后叠压，一般从颜色重的地方下笔，中锋侧锋结合起来画，不要全用一样的线条，否则会令人感觉很乏味。

要点：关节转折的地方有时会用几根线条来表现，但是这不是形式，是以造型为主，线条如果能简练，就可以不画这几根线。

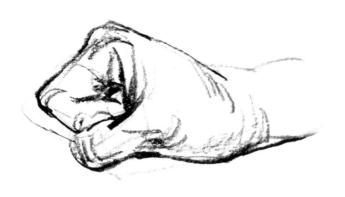

第三步：调整。

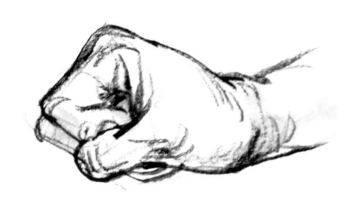

要点：指根处的关节要画得强壮有力，但是线条是弧形的，不要画成方形的，否则会像"机器手"。

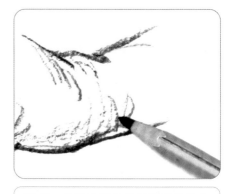

要点：手腕处用连续的弧形线条来表现，再与擦法相配合，使形体转折更自然，质感更强。

2. 足

脚分成三份，从脚尖到大脚趾趾根是 1/3，足弓是 1/3，脚跟是 1/3，从底面上看脚也是这样的比例。

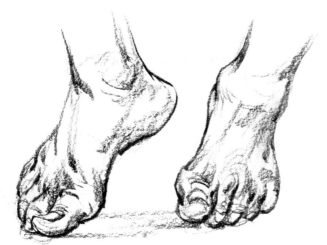

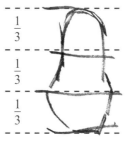

脚趾只有足第一趾是向上的，其他脚趾都是向下的，一般是足第一趾或者中趾最长，其他几个脚趾较短，不管脚的姿态怎么变，结构都是不变的，脚趾有动作的时候，脚面上的肌腱会有相应的绷起或者放松，这些要表现出来，但是线条不能太重，尤其不能超过外轮廓线。

画鞋带不要一点一点抠，可以概括成"梯子"形，或者折线形，或者人字形，再加上"蝴蝶结"这就是鞋带的较为简便的表现方法。

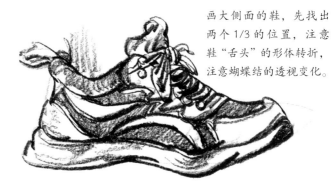

画大侧面的鞋，先找出两个 1/3 的位置，注意鞋"舌头"的形体转折，注意蝴蝶结的透视变化。

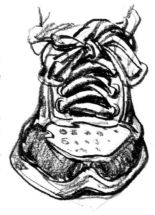

先概括出鞋的基本形，再划分出鞋"舌头"区域、转折区域和脚趾区域，鞋带的"蝴蝶结"可以画得大一点，夸张一点。用"人字形"的方法画出其余鞋带，用圆形画出鞋带孔，鞋面上的气孔不要每个都画出来，概括出来即可，鞋的固有色可以适当表现，不要画得像素描一样。

画侧面鞋，也是先找出两个 1/3 的位置，再依次刻画鞋"舌头"、鞋带、鞋帮和鞋底，要区分出鞋不同部位的不同质感，使鞋看起来更真实，更饱满。

鞋子

第一步：起形。

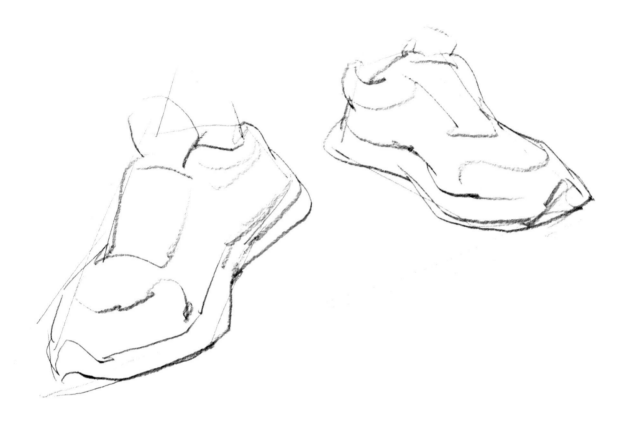

要点：先定出两只鞋的主要位置，再画出两只鞋的大形，然后勾出鞋上主要的转折线。

要点：注意用笔的方法，并不是都把笔立起来画，很多时候是用笔的侧锋画的。

第二步：刻画。

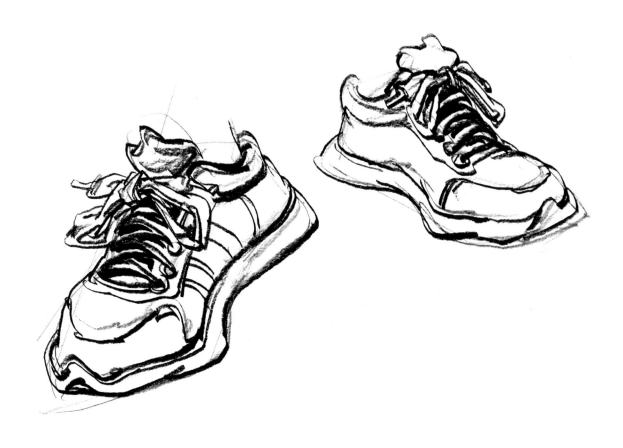

要点：把鞋所有要表现的线勾出来，最好一次画成，不要反复勾勒，以免造成线条的不确定，线条的提按转折都是在运笔的同时完成。所有的线条都要跟着结构走。

要点：注意鞋带的前后关系，前边的鞋带实一些，后边的鞋带虚一些。用"人"字形画法画出鞋带叠加的部位，交代好来龙去脉，不要画错了遮挡关系。

要点：画鞋帮上装饰纹理的笔触不要都和外轮廓的线条一样重，这属于附属品，不要过分强调。

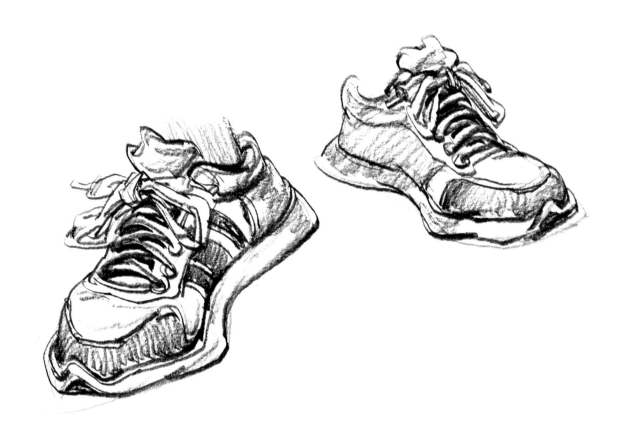

要点：有的时候也可以画一下鞋上的颜色，因为是用单色画，所以主要表现深浅，但是不要像素描一样画，要用速写的笔法。

要点：用侧锋以较轻的笔法画出鞋头的侧面，注意表现鞋的质感。速写的线条要富于变化，每一根线条都要画在结构上，不要浮在表面上。

第三步：调整。

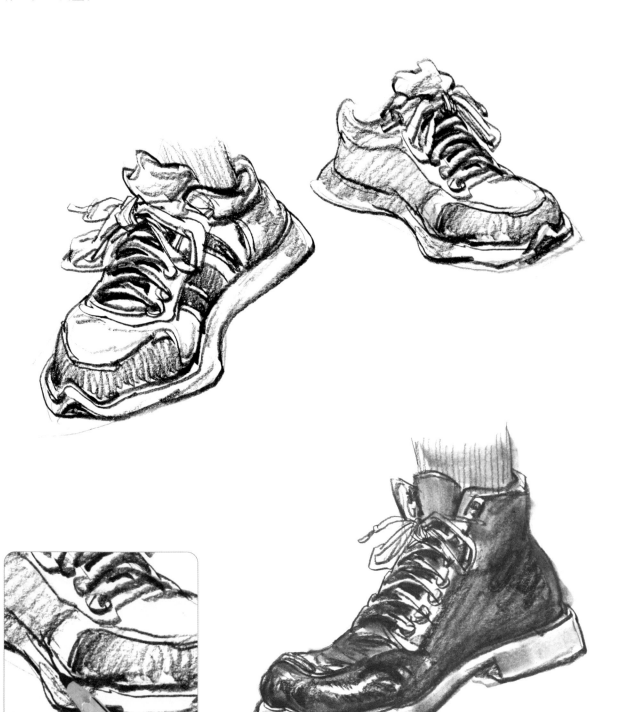

要点：加一条线画出鞋底露出的
很窄的顶面，以增加鞋底的体积
感。线条不要太"跳"，否则容
易喧宾夺主。

起形时要把鞋头画翘，突出马丁鞋的点。勾形时用
笔要方硬，皮鞋出现的褶皱要表现出来。找明暗关
系时要注意留出鞋的高光部分，要用"闪电"画法
画出高光。

（六）衣纹

　　衣纹在速写中非常重要，要想画好衣纹，就要多观察，多练习。衣纹有很多种，有自然垂落的，有因为牵扯产生的，有因为挤压产生的，画衣纹必须先找到衣纹的起点，把握好衣纹的走向，并通过线条的穿插遮挡表现出衣纹的空间感。一般垂落的和受力小的衣纹比较松弛，紧贴物体的和受牵扯的衣纹比较紧绷。

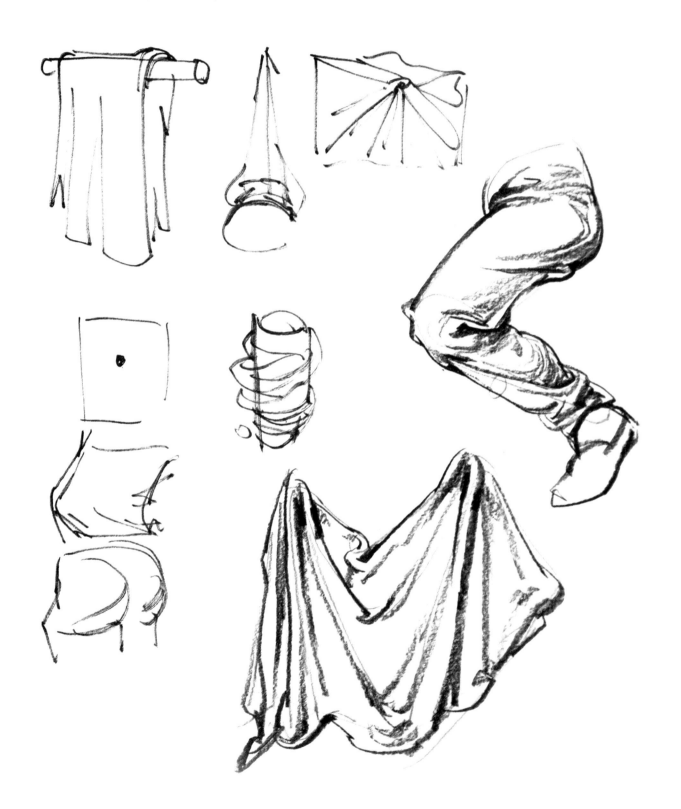

（七）俯视头、颈、肩之间的关系

　　把头概括成鹅蛋的形状，五官附着在鹅蛋形上，俯视的角度下，五官都会有相应的透视变化，注意近大远小的规律。脖子可以概括成圆柱体，注意脖子的曲线变化。也可以把头概括成长方体，便于理解形体，头与肩的关系要处理好。

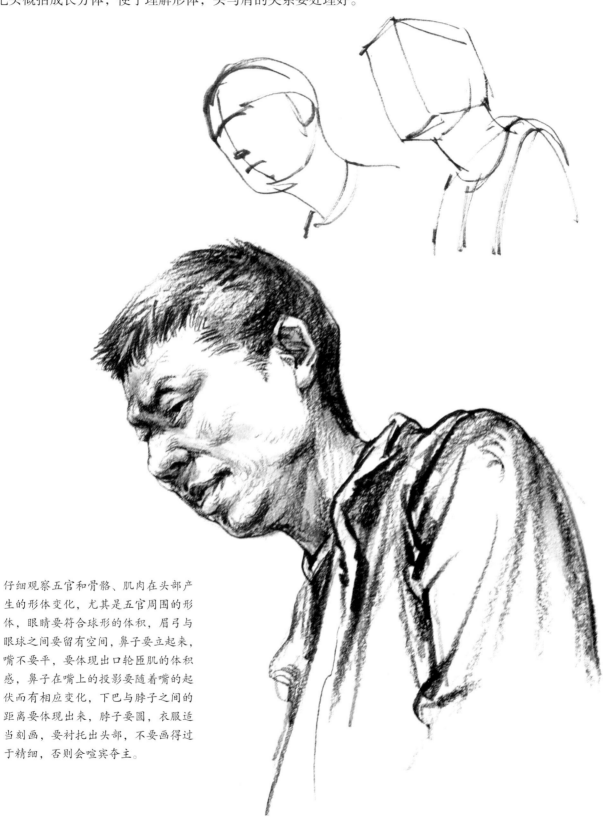

　　仔细观察五官和骨骼、肌肉在头部产生的形体变化，尤其是五官周围的形体，眼睛要符合球形的体积，眉弓与眼球之间要留有空间，鼻子要立起来，嘴不要平，要体现出口轮匝肌的体积感，鼻子在嘴上的投影要随着嘴的起伏而有相应变化，下巴与脖子之间的距离要体现出来，脖子要圆，衣服适当刻画，要衬托出头部，不要画得过于精细，否则会喧宾夺主。

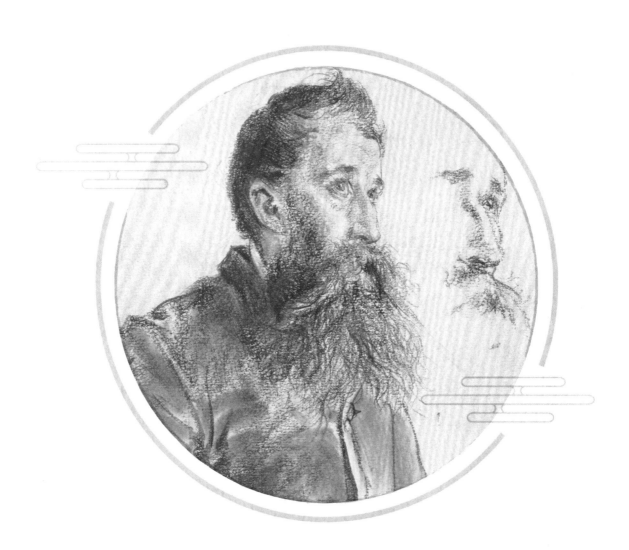

第三章

速写构图法

一 场景构图

（一）构图形式

构图主要是指如何去安排画面，一般在△形、O形，S形、C形、梯形、对称式等基础上去安排构图。

1. △形构图

把画面中的主要物体安排成不等边的三角形，从而避免了物体之间距离的重复，三角形特有的结构使画面中的物体更有稳定感，而三角形的边长并非固定不变，所以三角形构图也有多种变化。

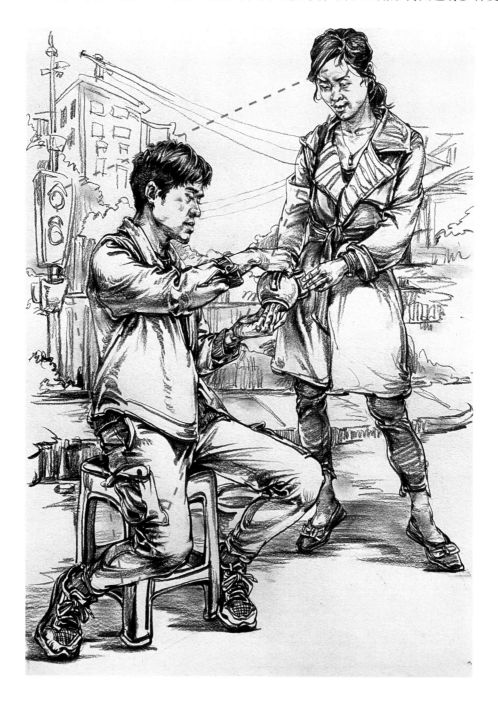

2．O形构图

就是圆形的构图，把主体物设置在画面的圆心中，从而可以产生聚集的效果。整个画面会有强烈的引导性和向心力，使画面的重点突出，主体鲜明。

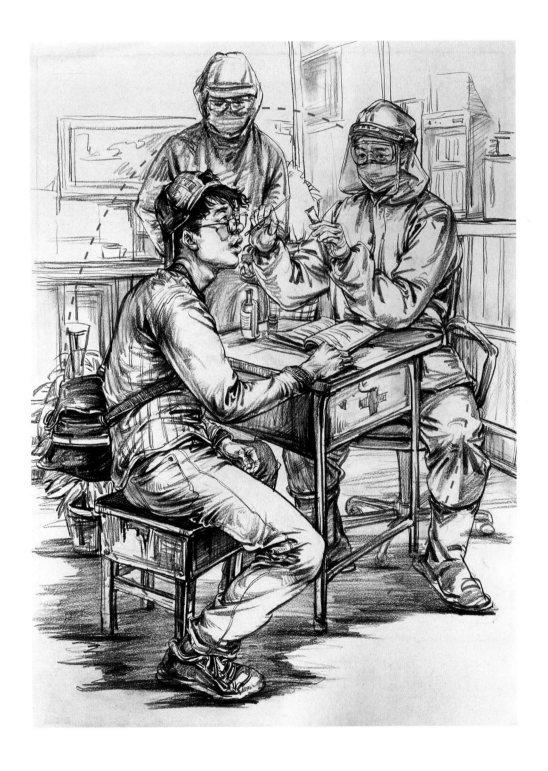

3. S形构图

即画面中的物体以"S"形排列，构成纵深感和方向感，画面节奏感强，与其他构图形式形成鲜明对比，是绘画中常见的一种构图形式。

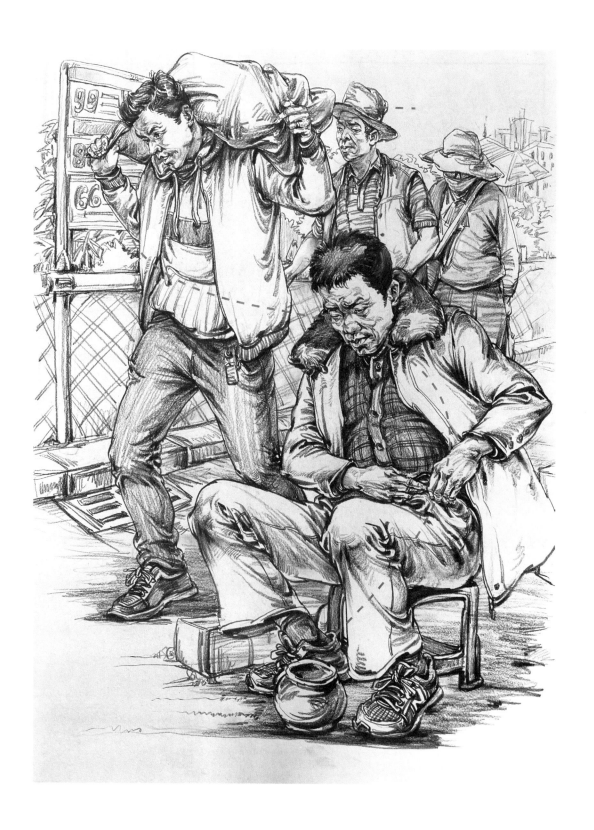

4．C 形构图

　　画面中的主体物呈"C"形排列，对视觉有着非常强的引导作用，并且富有动感。C 形的曲线能够有力地撑起画面，使画面更加饱满，这种构图形式使用非常普遍，画面效果也十分突出。

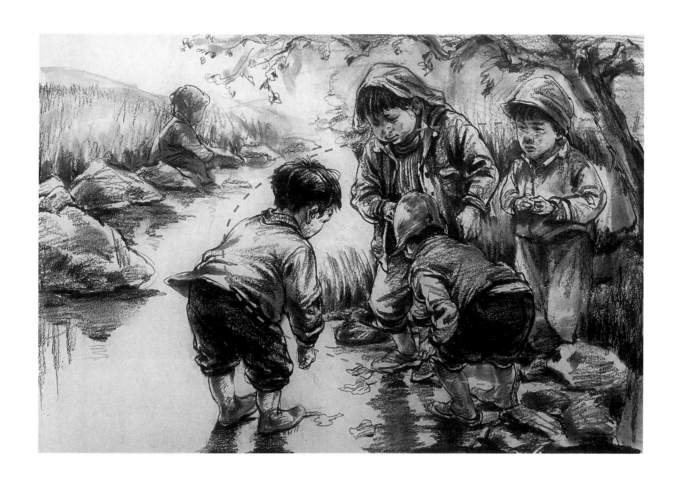

5. 梯形构图

把画面中最主要的点放在梯形的转折点上，从而营造出沉稳而有力的氛围，但是梯形一般不对称，以保持变化和对比，通过调整梯形的比例和内角角度还可以产生更多的画面效果，甚至是完全相反的视觉感受。

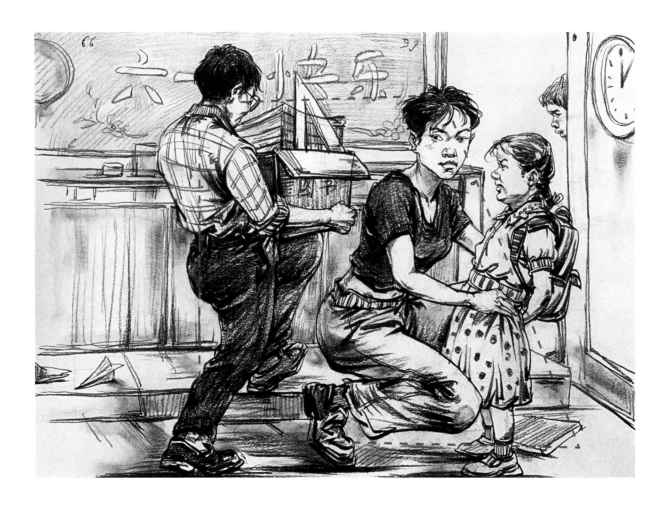

6. 对称式构图

通常将相同或者相似的物体，置于画面的中心两侧，或将拍摄主体置于画面正中央，但一定是以中央作为对称轴，可以是左右对称，也可以是上下对称。

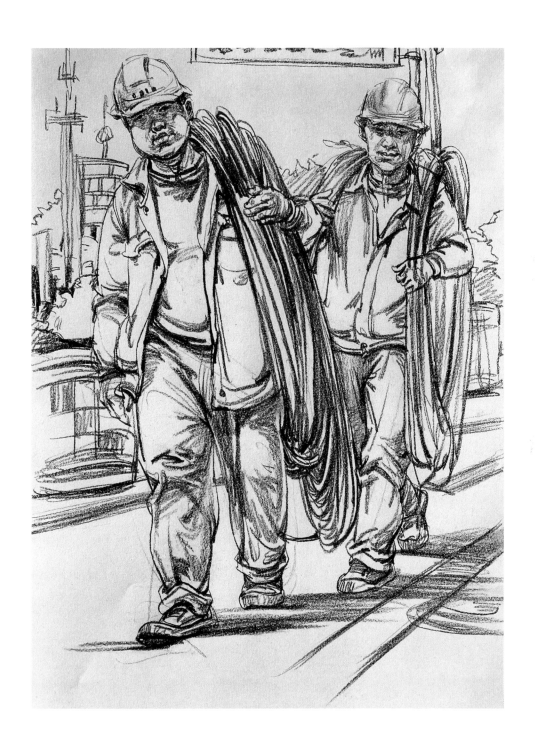

（二）构图原理

1．单人十字构图

讲究上、下、左、右的关系，上、下、左、右各空出多少要有一定的规律。单人"十"字法，视觉中心在中间十字交叉区域，把人物安排在这里即可，上缘一般空1指距离，下缘一般空1-1.5指距离，左右是前与后的关系，由脸的朝向决定的，脸如果朝左则左边称为前，右边称为后，脸前的距离一般大于脸后。

把主体物放在画面中心的十字线附近，视觉容易集中到主体物上，使画面主题更明确，但是不要把事物放在正中心和正中心线上，画面反而容易失衡。

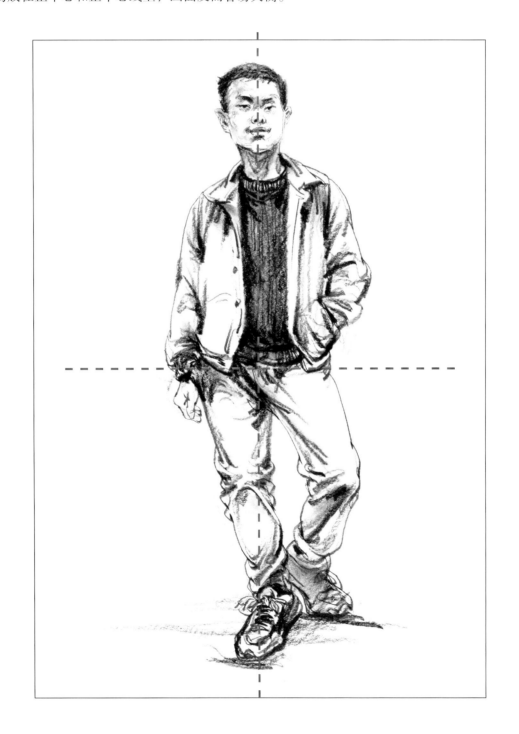

2. 多人九宫格构图

九宫格中间交叉的四个点构成的区域为视觉中心区，也叫黄金分割区，画组合的时候基本在这个区间内处理画面。

画面中隐藏着横竖两条线，构成"井"字形，"井"字形平均分出九个格子，构图时把主体物安排在四个交叉点附近，使画面收拢，视线集中。

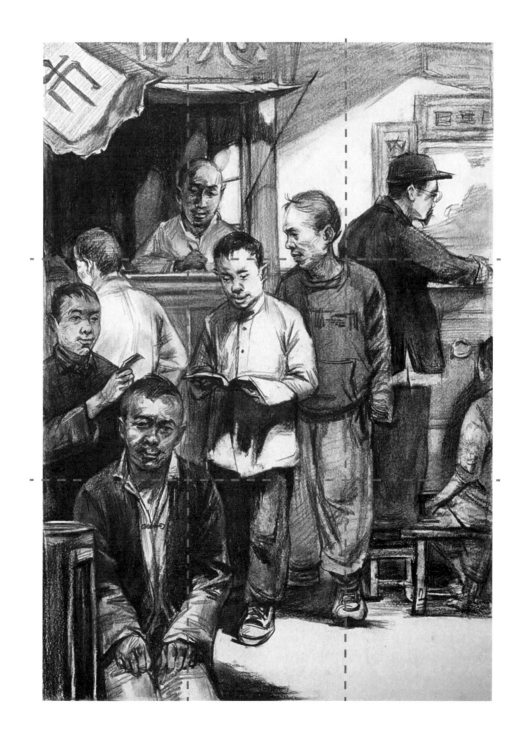

二　中西方均衡说

（一）西式

　　安排画面物体使用"天平原理"，即画面左右两侧的重点物体几乎都在左右对称的点上，画面中心比较稳，但是左右物体的形状一般不能对称，否则会显得很呆板。

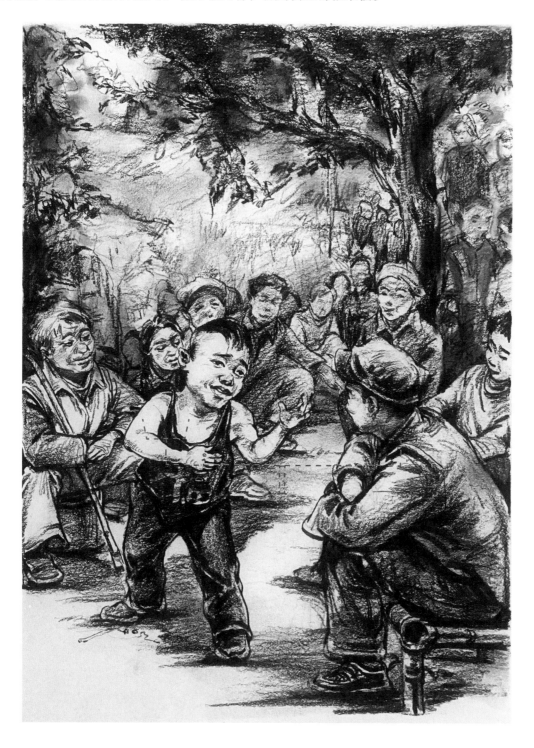

（二）中式

作画时常用"杆秤原理"来安排画面中的事物，俗话说"秤砣小，压千斤"，画面一侧物体较多，而另一侧则只在关键的地方画很少或者很小的物体，但是画面依然平衡，视觉上对比强烈。

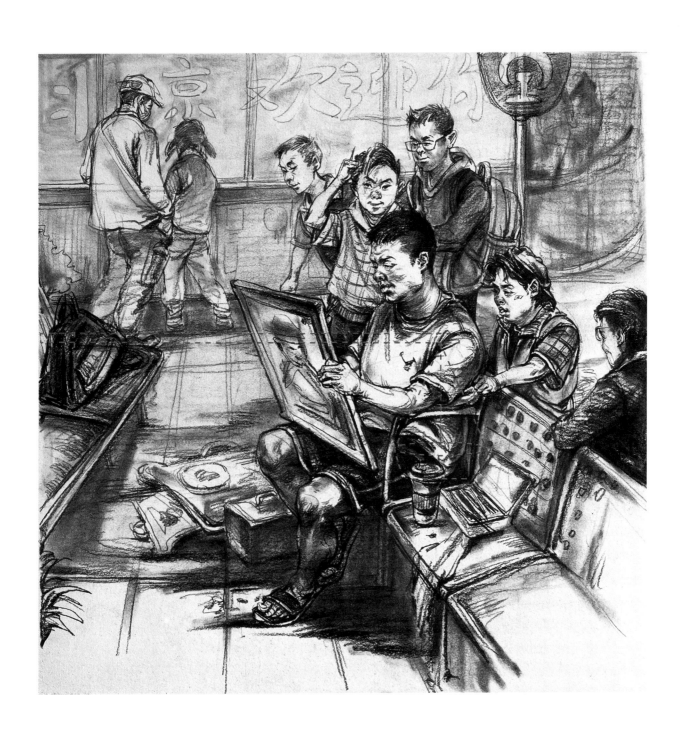

第四章

速写写生步骤详解

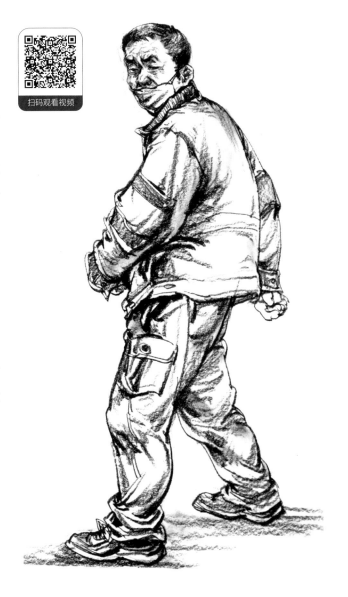

一 写生练习

人物写生的方法可分慢写和速写两种。初学写生以慢写为宜。写生大致有三个过程：一是整体观察；二是刻画描写；三是写生整理。

不论是局部特写还是整体描绘，在具体下笔时，要"整体着眼、细部入手"。写生和创作一样，先要明确位置关系。特别是进行全身写生时，如果不考虑人体各部位比例关系与整体构图，直接描画局部细节，必然会顾此失彼。因此，作画的第一步是以直线画出辅助线，画辅助线宜轻且淡。将人物头部、身体躯干以及四肢，按照正确的动态与比例，概括成几何形来定位；第二步，按照身体结构，以辅助线勾画躯干四肢的轮廓，以及相互关系；第三步，依据辅助线，细致刻画五官特征、表情神态、身体各部位形体结构、服饰衣纹等细节；最后一步调整线条疏密虚实等关系，写生的创作即告完成。

（一）写生方法与步骤介绍

扫码观看视频

1. 整体观察

这是全面了解绘画对象的第一步。写生前必须对所描绘的人物进行多方位的整体观察，包括性别年龄、五官特征以及体型身材，尤其是动作神态，要多看、细看，然后找出自己所需要的形态和角度，进行记录描绘。

2. 刻画描写

通过整体观察，在了解细节结构、选好角度的基础上，即可开始描绘。

3. 写生整理

当写生基本完成后，要和写生对象进行对比，对缺失之处进行补充、调整。同时添加文字备注说明，如服饰、衣物面料、首饰等信息。

第一步：起形。

要点：找出高点、低点、全身的 1/2 处，脖子大概在上半身 1/3 处，膝盖大概在腿的 1/2 处，然后用几何图形概括出身体各部分轮廓，勾出基本的衣纹穿插起伏，画的时候对上下左右多进行比较。

技法：勾出头发的形和脸部五官基本的形，尽量用直线勾，这样比较容易画准。

第二步：刻画。

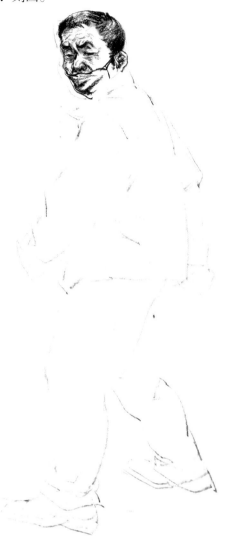

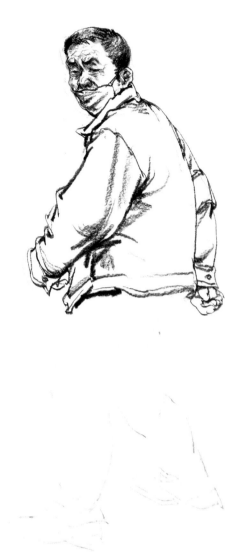

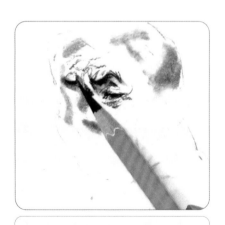

技法：因为人物年龄偏大，所以用擦笔擦一下，做出一些灰面，这样可以更好地衔接下面暗面、灰面、亮面，接下来用炭笔勾出眼睛眉毛，皱眉肌比较明显，要刻画一下，额头的皱纹也要画出来，注意表现皱纹的体积感。

要点：衣服的线条要根据穿插关系和遮挡关系画，不都是用一条线画完，注意线条的起伏和断连，画的时候也要中锋、侧锋结合。

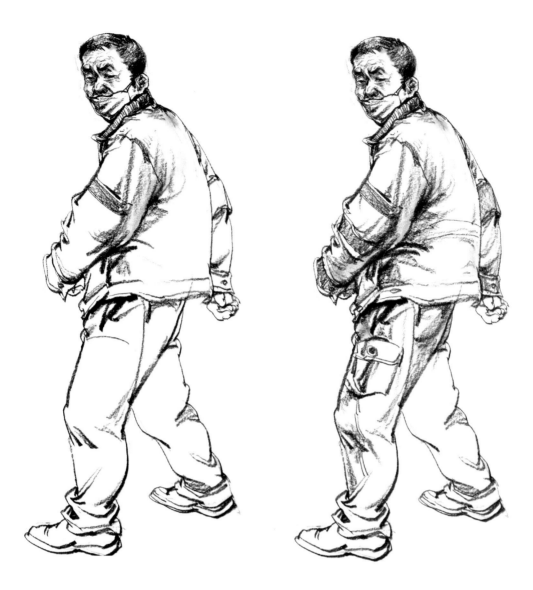

技法：衣领要画得两头密中间疏，以表现衣领体积，背部可以擦一擦，使形体转折更自然，肩膀区域要围绕肩胛骨去刻画，注意点、线、面的关系。

技法：衣服上的装饰要围绕手臂的圆柱形去画，不要破坏体积感，可以画上一些明暗来表现颜色，要与衣纹结合起来，形体孤立的地方也可以用衣纹联系起来。

要点：胳膊夹住衣服的地方是两个面，一个是正面，一个是侧面，画时要区分开。

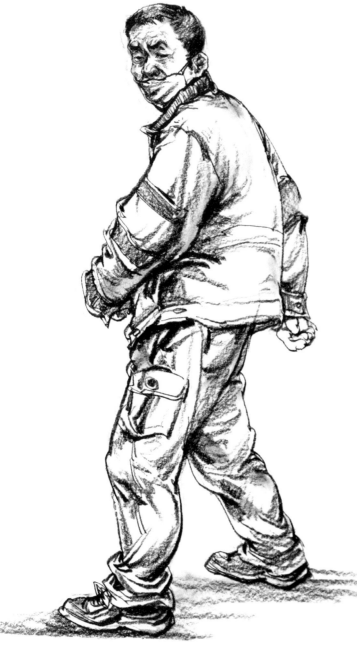

要点: 缝纫线也是一种装饰, 画出来, 使画面更丰富。裤子上的线条要根据腿的结构来画, 受骨骼牵扯的衣褶一般比较紧, 受肌肉牵扯的衣褶相对松一些。

要点: 前面鞋子的颜色加重, 与头呼应, 与后面的鞋子形成远近关系。

第三步：调整。

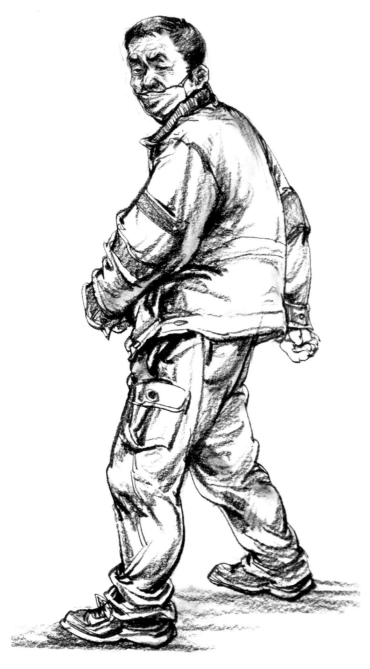

要点：裤兜这里要突出一些，所以，强化一下，再加重一些，使对比变强。

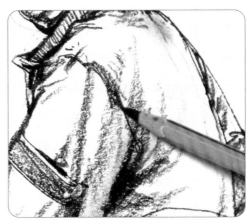

技法：胳膊和肩膀的连接处也要加强一下对比，可以把笔立起来用中锋画，这里也有衣纹，要随着衣纹勾线，表现出衣纹处的沟、棱。

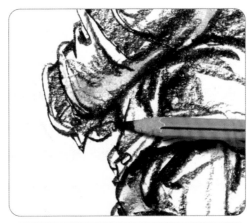

要点：袖子与衣服之间也需要加强对比，左手被袖子遮住了，袖口要刻画清楚，卷边要有体积，袖子的弧形要体现出来。

（二）人物写生

1. 半身像写生

第一步：起形。

起形时注意肩与胯、胸腔与盆腔、手臂与肩膀的关系。

技法：刻画头发，处于边缘的头发可以画得更细一些，可以单独"抻"几根出来画，注意头发的方向变化及前后关系。

要点：3/4侧面的耳朵离画者比较近，所以画得要相对仔细一些，但是重点依然是面部的眼睛、鼻子和嘴，所以耳朵不能比面部还突出。

要点：衣领可以往上提一点，衣领是衬托头部的，所以不能刻画得太细，但是要画得精神挺拔。

第二步：细致刻画。

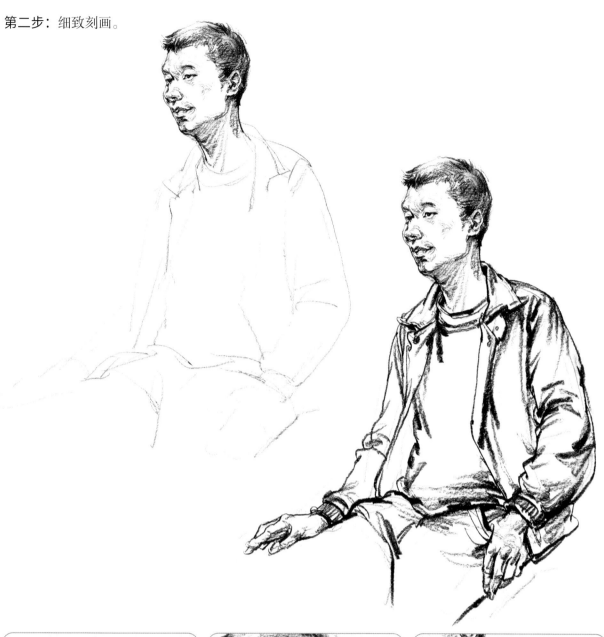

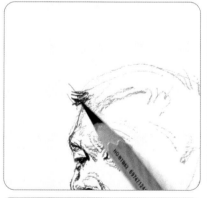

技法：额头上的头发可以单独"拎"出来画，体现头发一根一根的特点，不能把头发画成一整块。

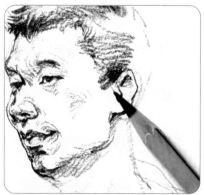

要点：头发并不是画得越多越好，有些地方要留白，体积能表现出来就可以。边画边调整。

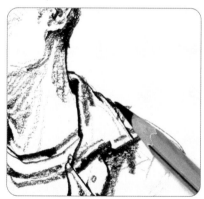

要点：衣领的折叠、起伏要通过线条的走向体现出来。衣领搭在肩膀上的感觉要体现出来，不要把衣领刻画成纸或者铁片一样的质感。

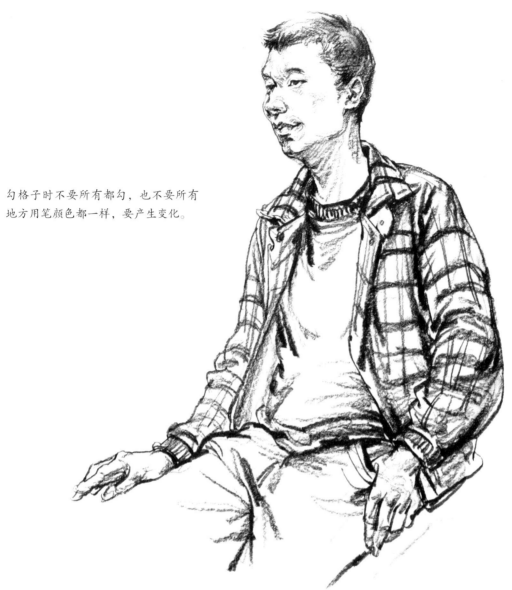

勾格子时不要所有都勾，也不要所有地方用笔颜色都一样，要产生变化。

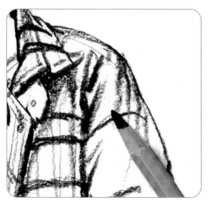

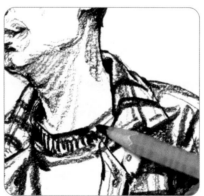

技法：画出衣服上的格子，这看似很简单，其实是难点，因为格子看起来都一样，实际上每个地方都不一样，要随着胳膊的圆柱形结构画，并调整每一个格子的深浅变化。

要点：画出毛衣的衣领，这里很重要，通过这个衣领与外套连接起来。

要点：腰部这里要着重刻画一下，之所以画得重，是因为要表现腰部的穿插并把人物左手衬托出来。

第三步：调整。

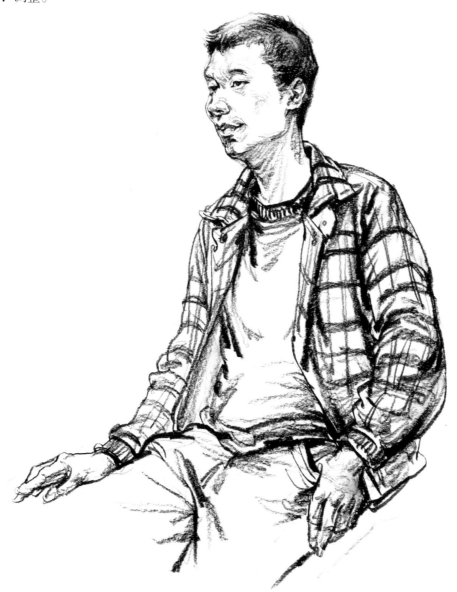

技法：头发的颜色弱了一些，所以把头发的颜色再加一加，轮廓线再勾明确一些。

技法：手的背部再擦出一个面，使手的体积感更强。

2. 半身大侧面写生

第一步：起形。

起形时整体概括基础形，不要画得太细，要找外形点、画轮廓。

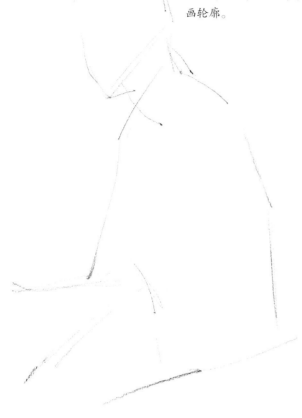

外形画完再画剪影形，注意各部位形的起伏与转折。画形时一定看整体，不能只盯住一个点。

技法： 画出人物的比例和每个体块的方向，画出肩胛骨的转折，不要画太多的细节，先画几何形。用简洁明快的大线条勾出即可。

技法： 继续画剪影形，画小的起伏。画出五官的形状，使用直线为主，五官要尽量看准，抓住人物特征。

技法： 勾出头发的形状，表现出枕骨外轮廓比较整，用几根线就可以勾出，贴着脸部的头发则变化较多。

第二步：细致刻画。

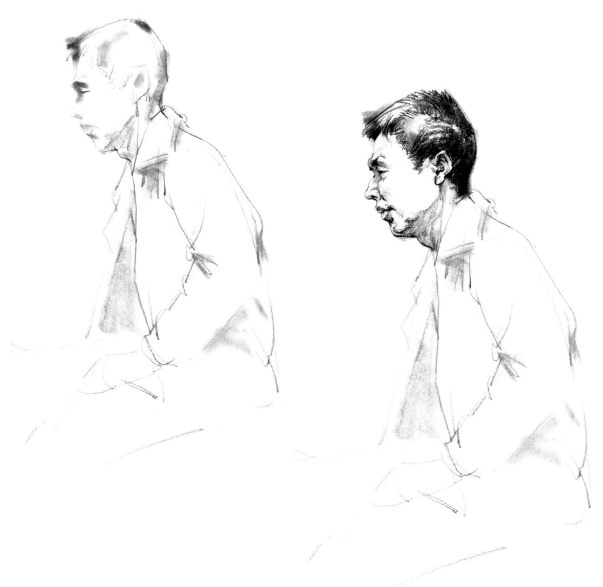

技法：用擦笔擦出阴影部分，表现出明部与暗部的转折，表现出体积感。因为擦笔直径比较大，所以擦起来比较快。

技法：用炭笔勾画五官，因为有了灰面，所以画下来会快一些，在关键的地方刻画，不要用多余的笔触，要画得到位。

要点：塑造头发，头发虽然很短，但是依然有体积感，以刻画重的区域为主，亮的区域留出来即可。

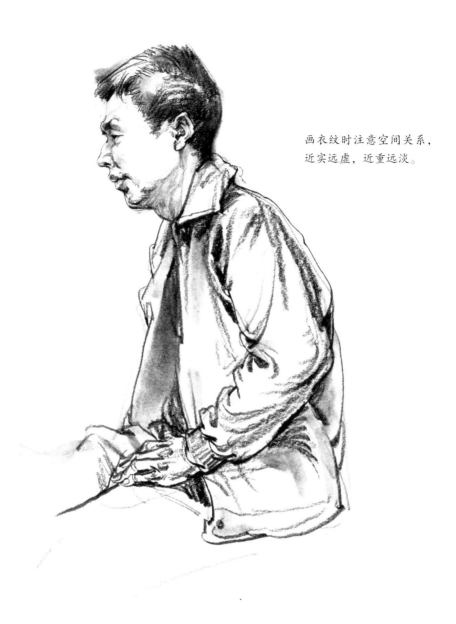

画衣纹时注意空间关系，近实远虚，近重远淡。

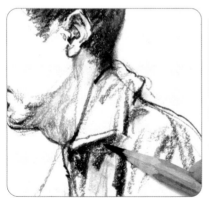

要点： 通过衣领可以表现出近、中、远的关系，把衣领前边加重，画出衣领在肩部的投影，以加强衣领的立体感和空间感。

技法： 画手，概括出手的外形，然后刻画，注意在受力时手部柔软的地方因一定的挤压产生的形体变化。

技法： 用擦笔加一些灰色，增加一个转折面，使画面不空。

第三步：调整。

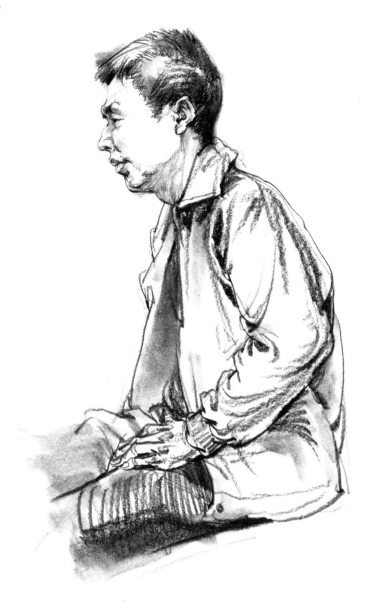

技法：裤子的颜色比较深，所以用连贯的笔触画出一块颜色加深一下，线条不要画乱。

技法：用擦笔擦一下腿的暗部（大概占腿面积的1/3），使腿的立体感加强，注意擦的方向不要与连贯线条的方向重复。

3. 全身像写生

第一步：起形。

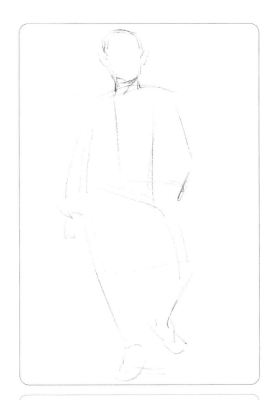

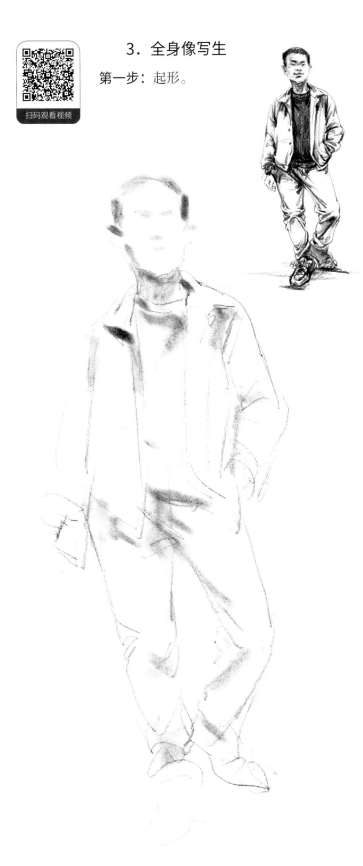

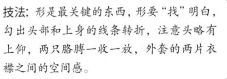

技法：以简练的线条勾出人物大形，用线要肯定，要抓住人物动势，不一定跟要画的人一模一样，要学会调整，具体调法要看对形体的理解，比如调得更自然一点。

技法：形是最关键的东西，形要"找"明白，勾出头部和上身的线条转折，注意头略有上仰，两只胳膊一收一放，外套的两片衣襟之间的空间感。

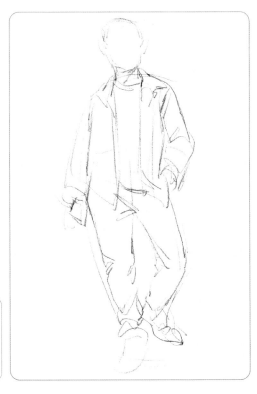

第二步：刻画。

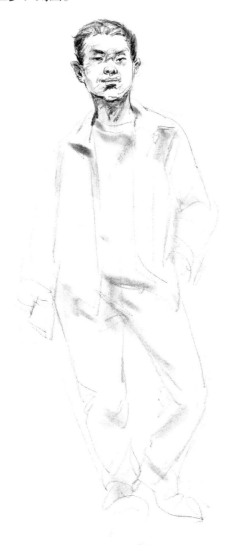

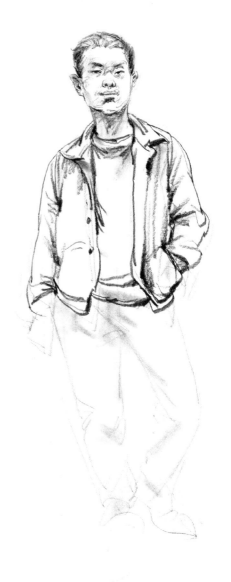

技法：主要画五官，画五官的时候要放松，但不等于说什么都没有（不能松懈无力）。以眼睛为中心，眼眉略有一些上扬，鼻底看到的相对较多，用概括的笔触画出。

要点：脖子的形体要了解清楚，既是圆柱体，又有比较方的肌肉和软骨，画时要衔接自然，下巴和脖子之间的空间要拉开。

技法：这里刻画衣襟，虽然不直接画手，但是要把手揣在兜里的感觉画出来，并表现出手臂重量对衣襟的牵扯。

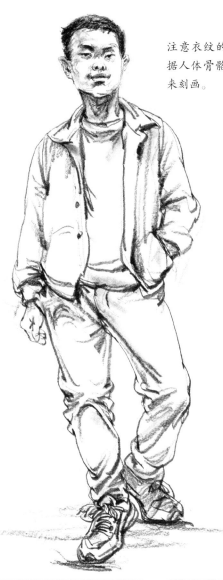

注意衣纹的走势，要根据人体骨骼和肌肉结构来刻画。

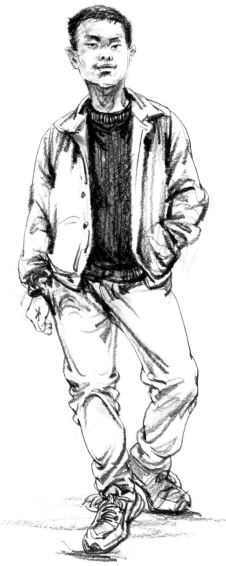

技法：把画面深入刻画一下，加深眉毛，眉骨才是画眉毛的基础，不要把眉毛画成两条没有体积的黑线，立体的眉毛有助于眼神的表现。

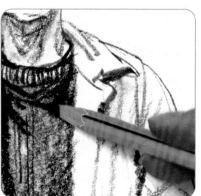

技法：衣领的线条两头密、中间疏，里边的衣服刻画得多，外面的衣服就少刻画。画出外衣的投影，用细线勾出毛衣的纹理，毛衣的料子比较厚，所以衣褶也是比较厚的，每个区域不要画得雷同。

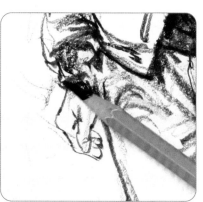

要点：袖口是收口的，有很多褶皱，挑重点的画出来，不要每一个褶皱都画，要概括。

第三步：调整。

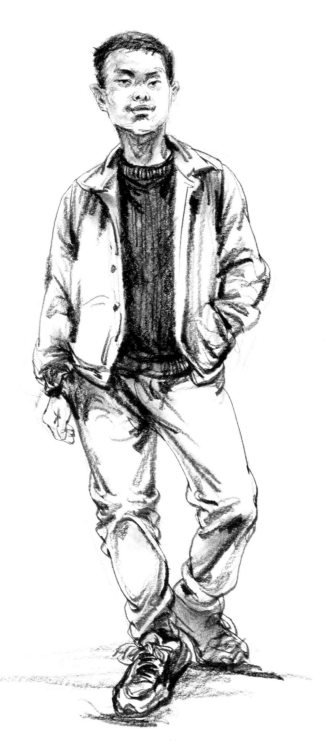

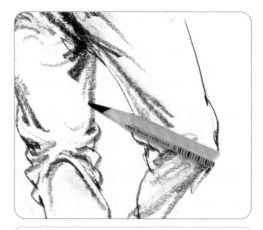

要点：裤子上比较暗的地方再加重一下，以加强对比，使体积感更明显。

技法：有些地方可以用手指肚擦一擦，使笔触更融合，质感更充分，强化大关系。但是不要用食指，因为食指要拿笔，擦上炭粉再拿笔会不舒服。

二 单人速写写生方法示范

示例 1. 小男孩

第一步：起形。

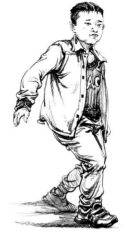

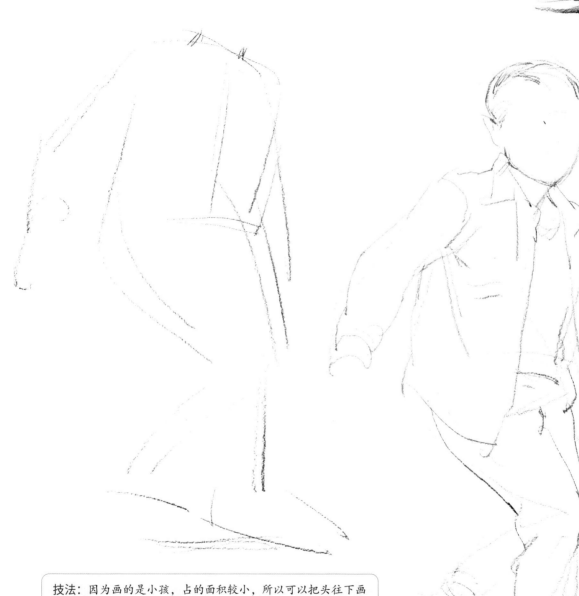

技法：因为画的是小孩，占的面积较小，所以可以把头往下画一画，脚往上画一画。先抓住人物动态，用几何形概括形体，找出上半身的中线，通过中线定出头部位置，头还是概括成鸡蛋的形状，肩膀、脖子的走向都要找出来。右腿线条较用力，左腿线条放松。要表现出大的形体和转折，抓住重心，表达出人物向前走的动态。

第二步：刻画。

孩子的五官还没有长开，
要注意各部位比例关系。

衣服的线条不要画得太直，
画成曲线，多一些变化。

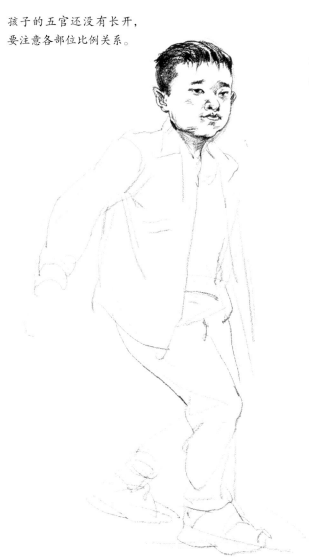

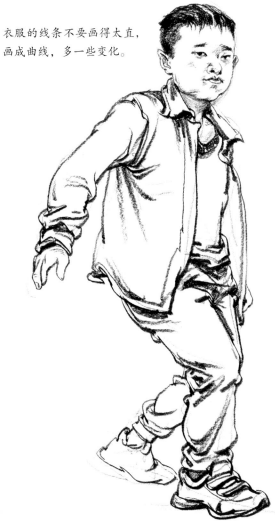

技法：画小孩的笔触要相对细腻
一些，脖子也不能画得粗糙，要
体现出年龄特征。

要点：把脖子和脸的关系适当地
融一下，让头、颈、肩的关系体
现出来。衣领的线条加重一下，
以衬托头部，衣领的线条转折穿
插要简练而合理，不能随意简省。

要点：胯部的衣纹比较多，画时
要有耐心，交代好每一个衣褶的
形体走向，不能着急，更不能用
无头绪的线乱勾画。

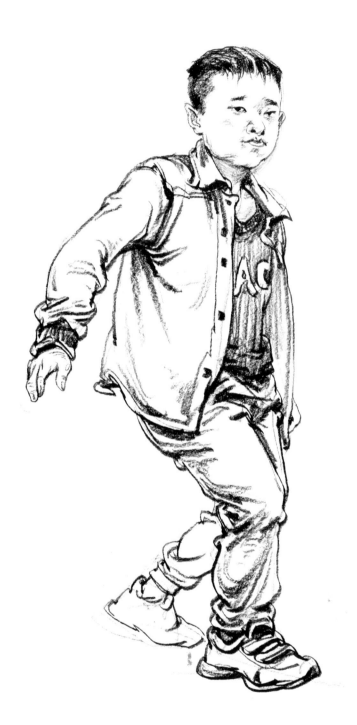

技法：侧面的头发比较短，用笔的侧锋画出，不要追求一根一根地画，会失去画意。

技法：画出衣服上基本的衣纹，腋窝附近的衣褶呈放射状，围绕腋窝展开，用侧锋画，体现衣服质感，每个衣褶的长度和夹角不要画得平均，要自然。

技法：小孩的手适当画一画就行，不要画得太多，要符合小孩皮肤质感，画太多反而不像。

第三步：调整。

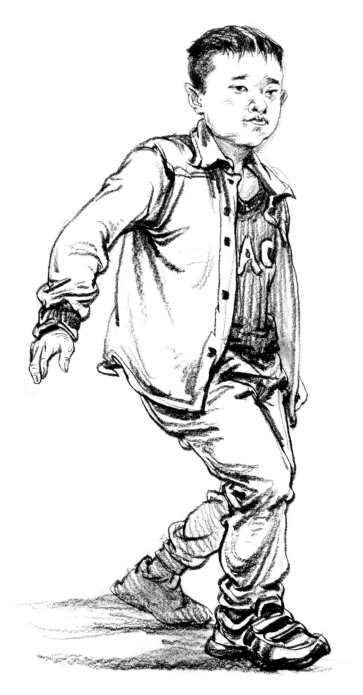

要点： 远处的腿和脚再画一些颜色就行，这样远近的对比明显，有空间感。

技法： 人物的投影也带一些，使人物有所支撑，同时也加强了立体感。投影要有主次、有前后、有对比。

示例 2. 赶集

第一步：起形。

我们先定点，也就是确定所谓的高点、低点、中线，基本形比例确定了以后再去勾形。勾形的时候一定要去看大的几何形，就是所谓大的外轮廓。

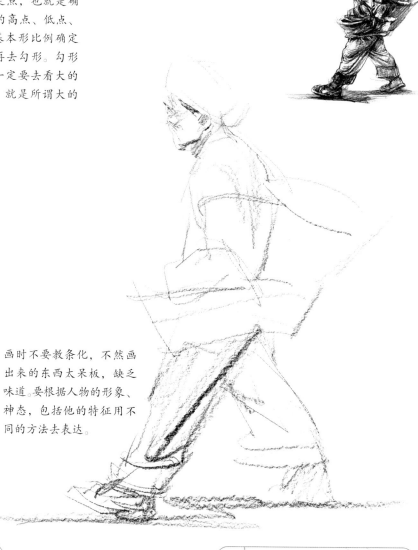

画时不要教条化，不然画出来的东西太呆板，缺乏味道。要根据人物的形象、神态，包括他的特征用不同的方法去表达。

要点：头巾上的线条比较多，先定出大形，然后勾出主要布褶的轮廓。

技法：人物年龄较大，所以脸部褶皱较多，骨骼结构相对更明显，颧骨突出，用炭笔侧锋画出。

第二步：刻画。

边缘线用的是中锋走线，侧锋
走的是面，表现体积感。

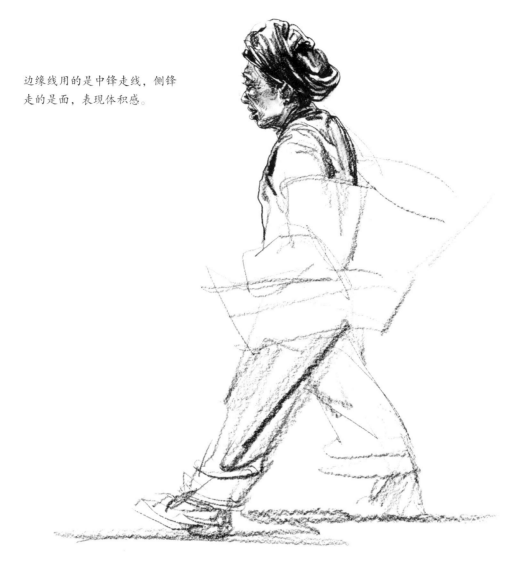

要点： 画脸部皱纹，因为是大侧面，
颧骨就更为显眼，注意颧骨是圆
中带方，也是头部正面和侧面的
转折点，要把这种承接关系表现
出来。

技法： 耳朵离得较近，可以画得
仔细一些，但是要重点突出的仍
是眼睛、鼻子和嘴，所以耳朵还
是要有所简省。

技法： 头巾上的布褶要注意取舍，
不要全画，有的地方用大笔触画
出即可，越是零碎的线条越要注
意画的整体。

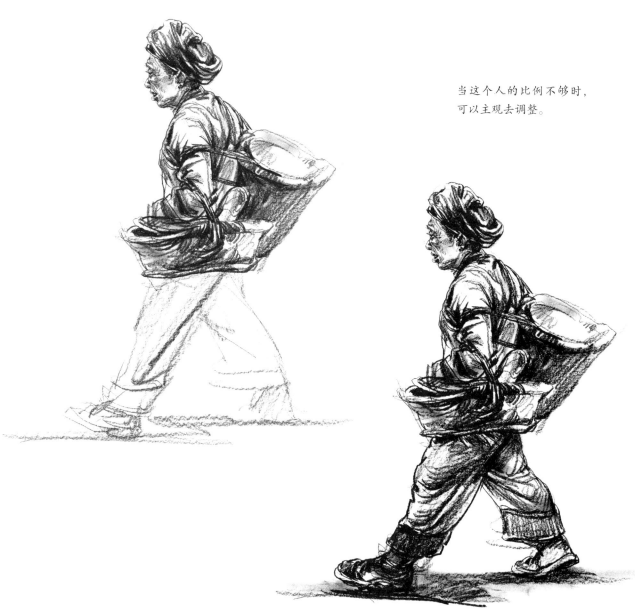

当这个人的比例不够时，可以主观去调整。

技法： 这里受力较多，所以衣褶也更明显，线条要画得更有力一些，颜色更深一些。

技法： 较大面积的侧面可以用手指肚擦一擦，注意力度不同，擦出来的感觉也不同，擦法用好了可以使画面更有画意。

要点： 裤子相对较肥大，所以这里有垂落的衣纹，膝盖和小腿处的衣纹，基本呈"⌣"状排列，注意疏密关系，膝盖处较集中，其他地方较分散。

第三步：调整。

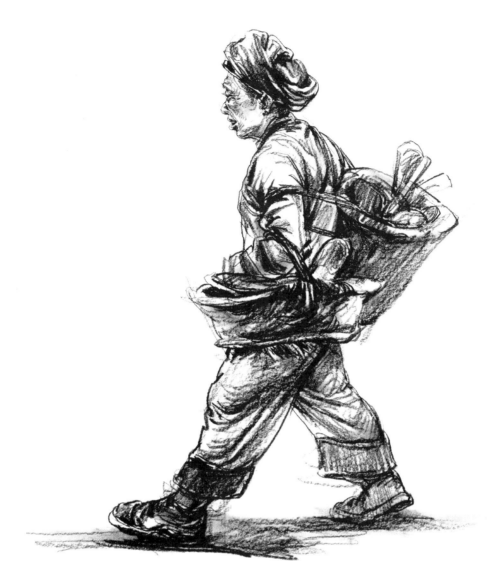

要点： 可以看到一些侧面的头发，虽然不多，但是要仔细刻画，这里代表的是所有头发的质感。

要点： 筐子不是主体，但是也要画得到位，筐口的卷边是一个难点，要把卷边的形体走向表达清楚。

要点： 篮子的结构也较复杂，需要概括处理，但是要做到以点代面，不要画得空泛。

示例 3. 青年与爱犬

第一步：起形。

要记住人与道具（比如说宠物）之间的关系，还是以人物为主。

技法：以简练的大线条勾出人物形体动态，然后画出基本的块面关系。

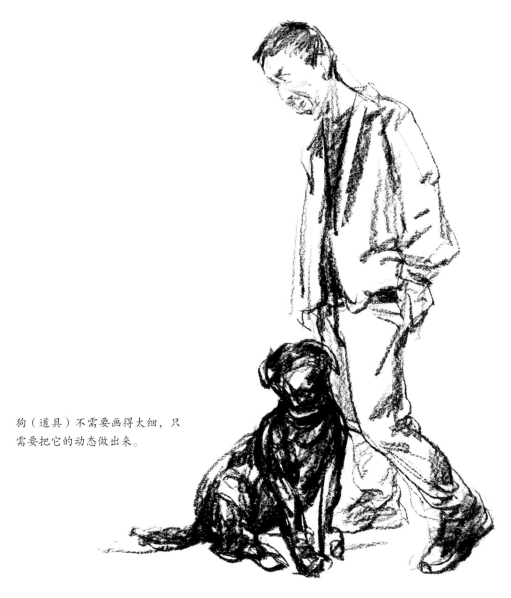

狗（道具）不需要画得太细，只
需要把它的动态做出来。

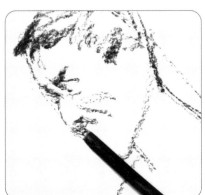

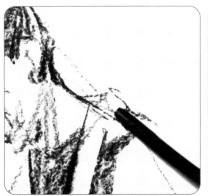

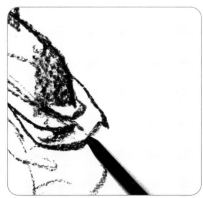

要点： 初步刻画五官，找出五官
基本的位置比例，为下一步刻画
做好准备。

技法： 因为用的工具是木炭条，
所以画时要注意方法和力度，不
要按断了木炭条，也不要画得太
笼统。勾出衣领大形。

要点： 这是裤腿上的一种典型衣
纹，一定要交代好线条的穿插关系。

第二步：刻画。

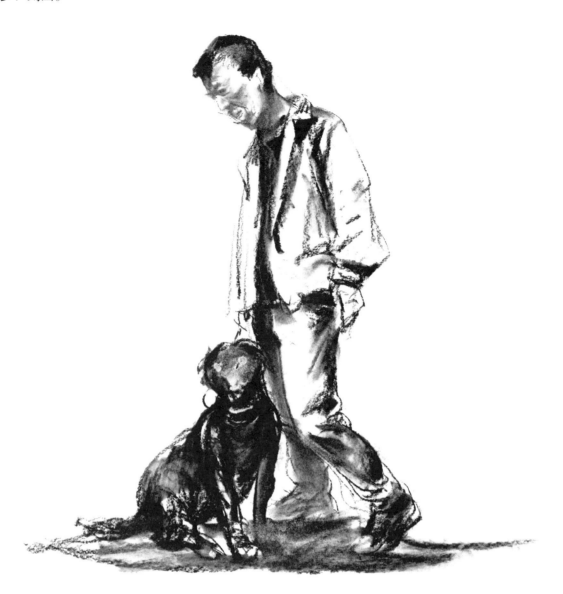

技法：用大的笔触画出腿上的暗面，膝盖窝附近因为挤压而有褶皱，要把挤压的状态表现出来。

技法：用擦笔擦面部，使面部笔触更柔和，同时使头各部分联系更紧密。

要点：这条腿在较远处，要虚化处理，边缘轮廓线要到位，不要"跑形"，这条腿虽然远，但是起着支撑作用，所以不能无力。

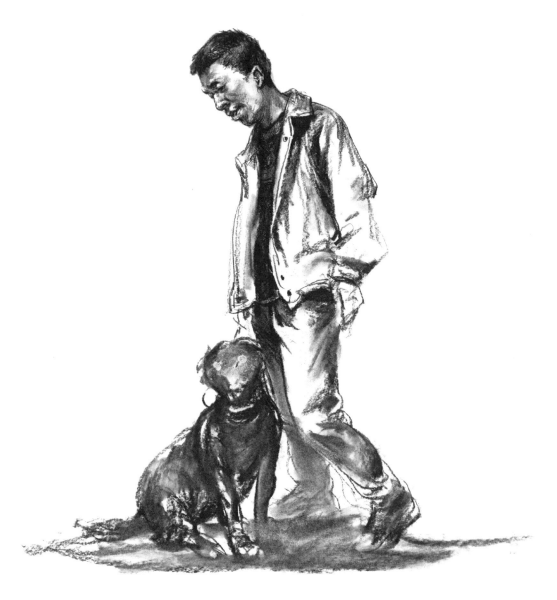

技法： 换细的炭笔刻画五官，注意3/4侧面眼睛的透视关系，两只眼睛画起来并不一样。注意鼻子根部的转折线，要画准确。

要点： 脖子处于暗面的地方要画得柔和，有一种透光的感觉，并不因暗面的内容就少。

要点： 画衣领时注意衣领与肩部分开的地方要画出空间感，接触的地方要画出着力感。

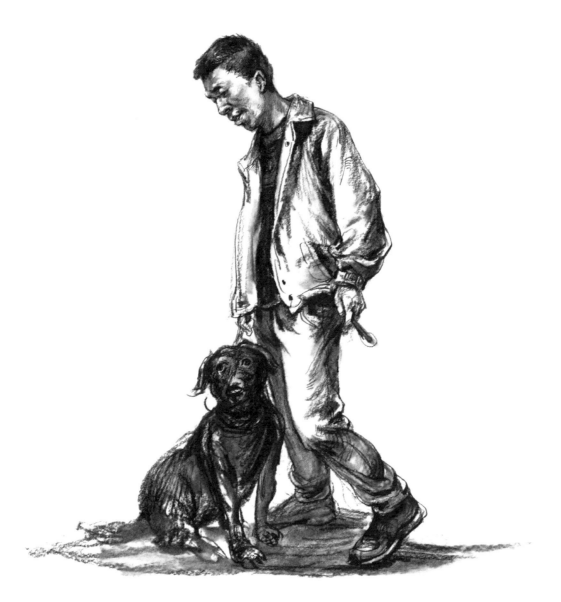

技法： 衣服转折过渡的地方可以用擦笔擦一擦，工具的作用要充分发挥。

技法： 左腿高光的地方留白，多余的笔触可以用可塑橡皮擦掉，使形体更明确。

要点： 左腿和右腿虽然是分开的，但是在画面中有所叠加，暗部叠加的地方容易混淆，要强调一下分界线，使之分开。

第三步：调整。

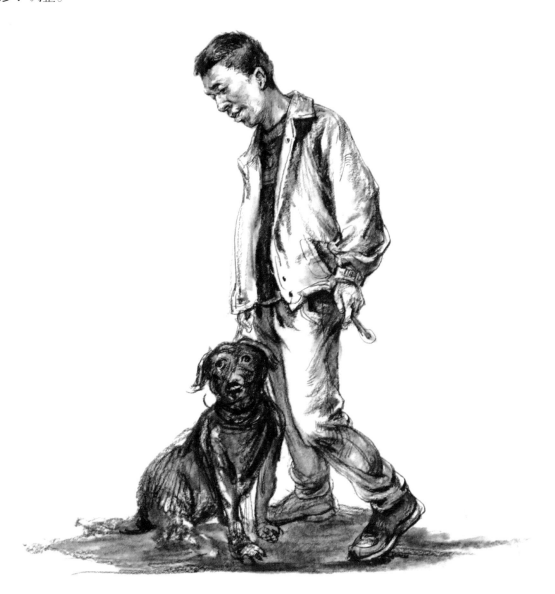

技法：画面中的狗不是主体物，但是也不能画得很粗糙，有些生硬的线条要用擦笔擦一擦，使其过渡自然一些。

示例 4. 浇水

第一步：起形。

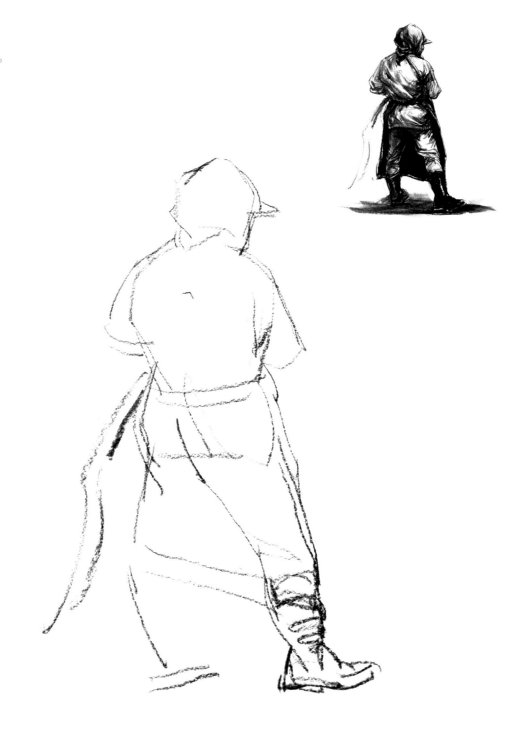

技法：找准人物动态，用轻松的线条勾勒
出来。这幅画中的人物全是背面，看不到
面部，但是不等于就容易画，有时候没有
面部五官，反而容易空洞，所以要充分地
刻画。

第二步：刻画。

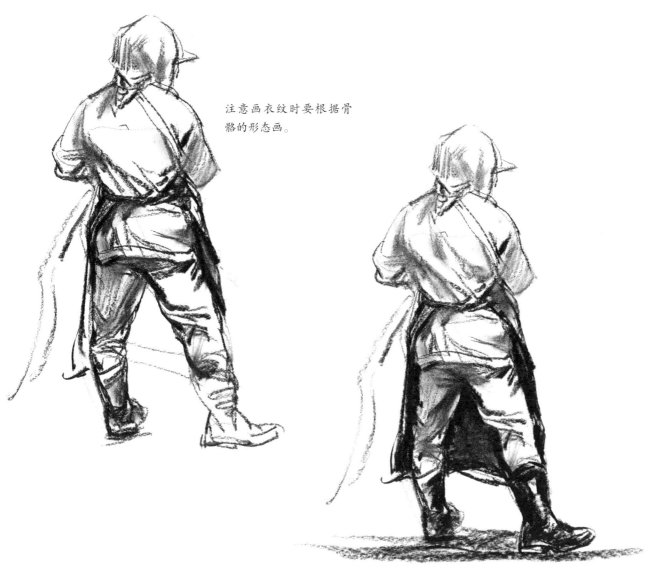

注意画衣纹时要根据骨骼的形态画。

要点：衣服因为被围裙勒住，衣褶会朝上下方向伸展，有些方向还是接近对称的，画的时候不要把上下方向的衣褶画成一样的。

要点：工人的裤子一般比较宽松，所以这里由于扭转的原因，小腿的结构能体现出来，小腿往上则是垂落的衣纹，注意小腿线条要紧一些，垂落的衣纹要松一些。

技法：雨鞋的表面很光滑，高光的地方也比较亮，画的时候要通过加强黑白反差的方法使鞋的质感体现出来，注意笔触要活。

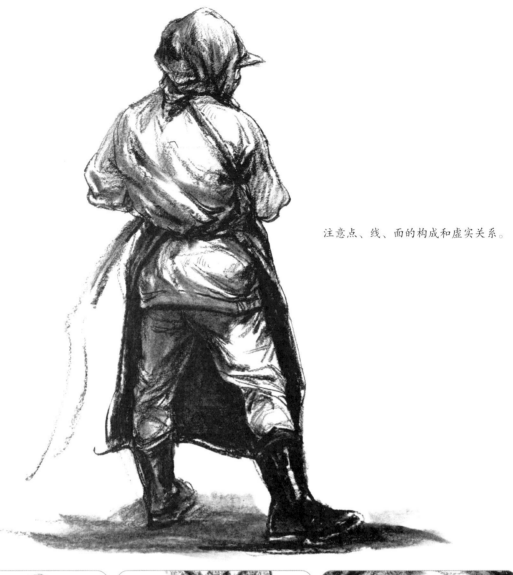

注意点、线、面的构成和虚实关系。

技法：衣服上的帽子看起来比较简单，其实并不然。首先要通过帽子画出头的体积感；其次，要画出帽子的质感，用擦笔有助于质感的体现。

要点：衣褶集中的地方颜色较深，但是不要"糊"在一起，不密集的地方则很浅，不要使两处有脱节的感觉。

要点：这里上身和下身的衣服要区分开，上衣边缘的厚度要表现出来，其中有一些起伏的地方也要画出来。

第三步：调整。

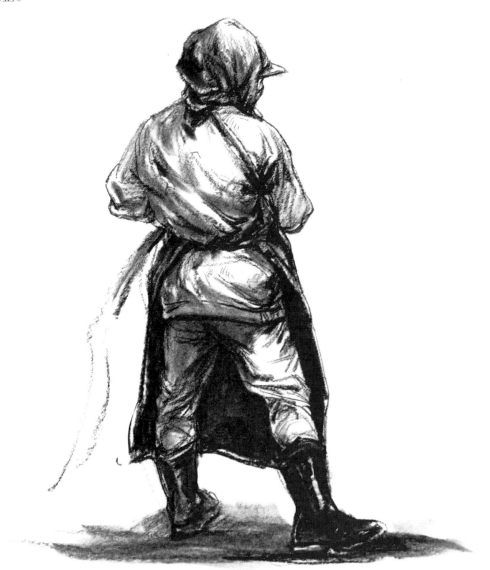

要点：这里垂下的帽子，虽然面积小，却可以为画面增色，所以不能忽视。

要点：围裙与衣服的空间关系要表现出来，贴身的地方要通过微妙的明暗对比区别开画面，不贴身的地方要通过较强的明暗对比拉开空间。

示例 5. 骑车

第一步：起形。

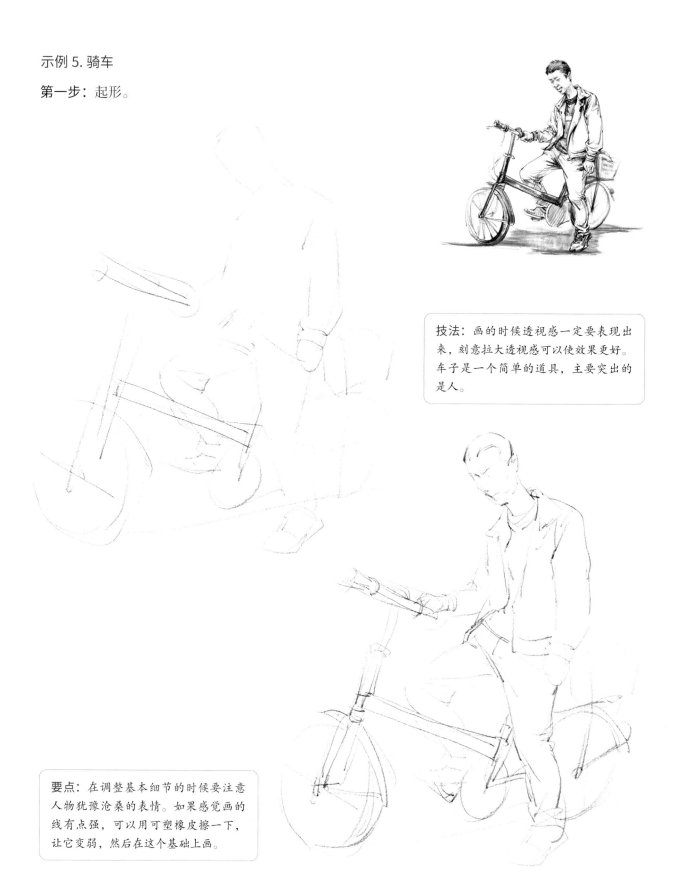

技法：画的时候透视感一定要表现出来，刻意拉大透视感可以使效果更好。车子是一个简单的道具，主要突出的是人。

要点：在调整基本细节的时候要注意人物犹豫沧桑的表情。如果感觉画的线有点强，可以用可塑橡皮擦一下，让它变弱，然后在这个基础上画。

第二步：刻画。

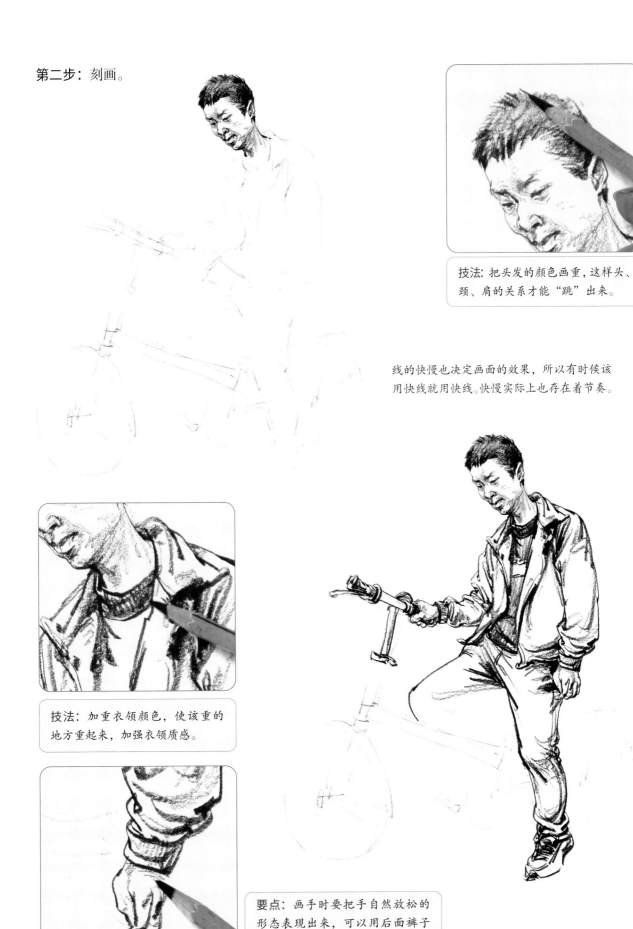

技法：把头发的颜色画重，这样头、颈、肩的关系才能"跳"出来。

线的快慢也决定画面的效果，所以有时候该用快线就用快线。快慢实际上也存在着节奏。

技法：加重衣领颜色，使该重的地方重起来，加强衣领质感。

要点：画手时要把手自然放松的形态表现出来，可以用后面裤子的颜色把手反衬出来。

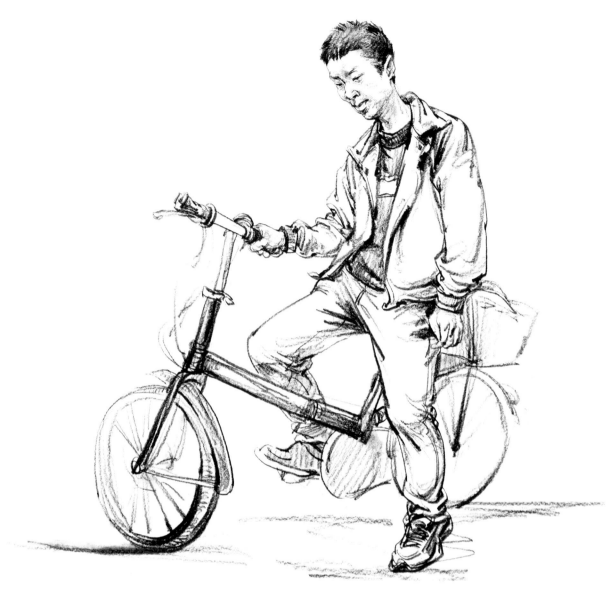

要点：膝盖窝挤压的地方衣褶较多，要交代好每一根线条的来龙去脉，不要概念化处理。

要点：自行车的结构要准确，这是机械化、标准化的物体，稍有变动，就会有很明显的不自然。

第三步：调整。

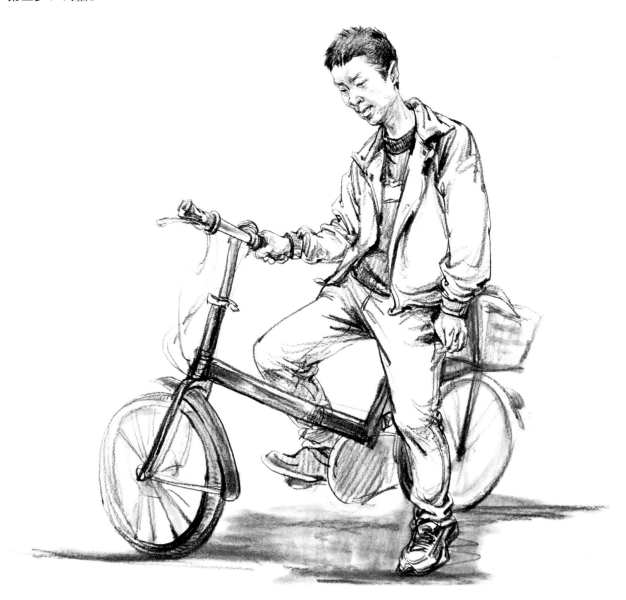

要点：车筐的结构复杂，线条太多，可以用概括的方法表达出来，但是不能看不出是什么。

要点：挡泥板的外轮廓形体无论横向还是纵向都是弧形，所以要表现出弧形部分的体积感，同时要表现出铁的质感。

示例 6. 大爷

第一步：起形。

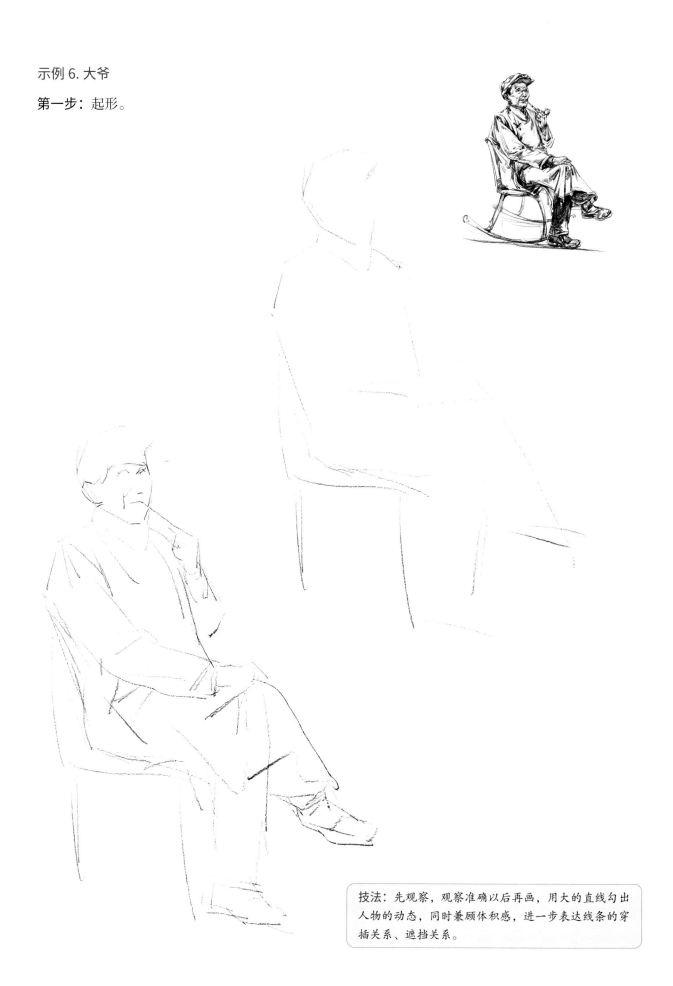

技法：先观察，观察准确以后再画，用大的直线勾出
人物的动态，同时兼顾体积感，进一步表达线条的穿
插关系、遮挡关系。

第二步：刻画。

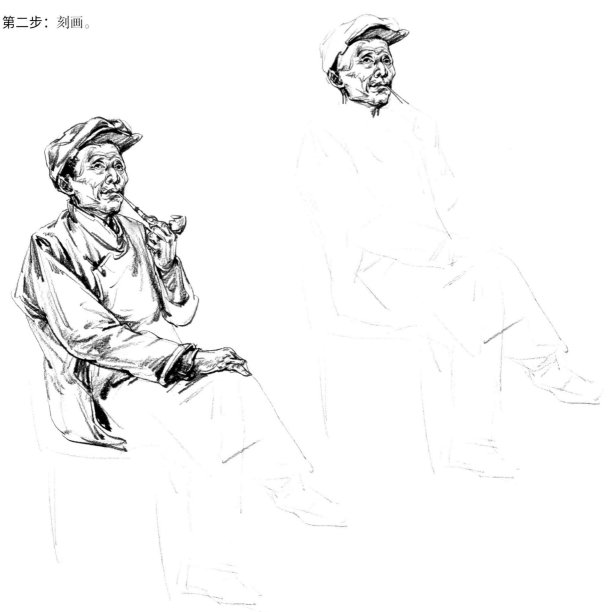

要点：老人的皮肤相对会变薄，
皱纹增多，骨骼更突出，所以眼窝
深陷，眉毛一般也会变弱，眼睛也
变得暗淡，这些都要体现出来。

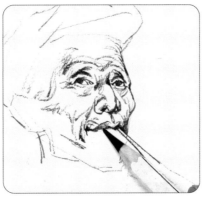

要点：注意皱纹的体积是隆起和
凹陷的条纹，而不只是线条，所
以要画出体积感。两腮凹陷，不
仅要突出颧骨，还要表现出体块
转折。

技法：手的难点在于有些转折不
太容易表现，主要是内轮廓，不
一定能用线勾勒出来，往往要用
像排线一样的线条表现。老人手
的骨骼明显，但是不要画得让手
看起来很有力。

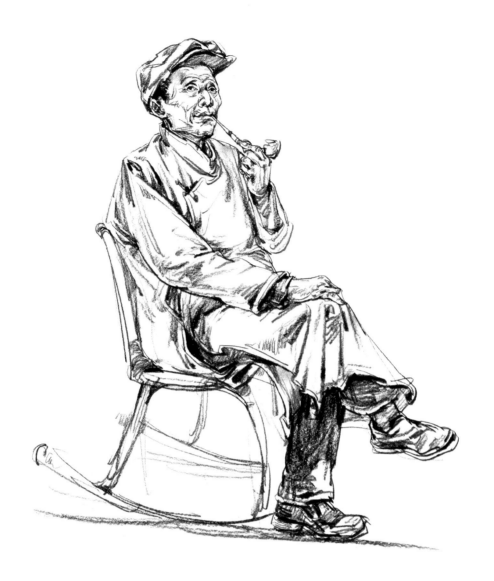

技法：裤子的颜色也可以表现出来，但是要用速写的方式进行刻画，不要用"抠"细节的方法画。

技法：画从膝盖上自然垂落的衣纹时，不要画得很紧，要画出衣服垂落时应有的重量感，用大线条概括出来。

技法：右腿虽然跷得高，但是比左腿距离远，所以要处理得"虚"一些，用侧锋以连续的线条画出裤腿，体积感则不能减弱。

第三步：调整。

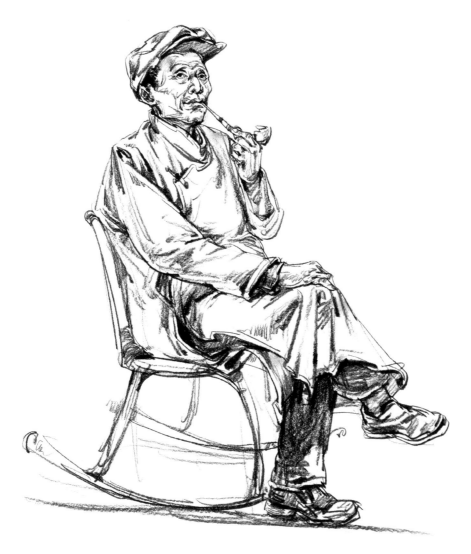

技法：画左腿裤腿固有色的同时，加强结构线，使腿部结构更明确。

要点：裤子的卷边要随着腿和脚的形体走，不能画成僵硬的圆筒，裤线也要适当地表现一下。

示例 7. 女青年

第一步：起形。

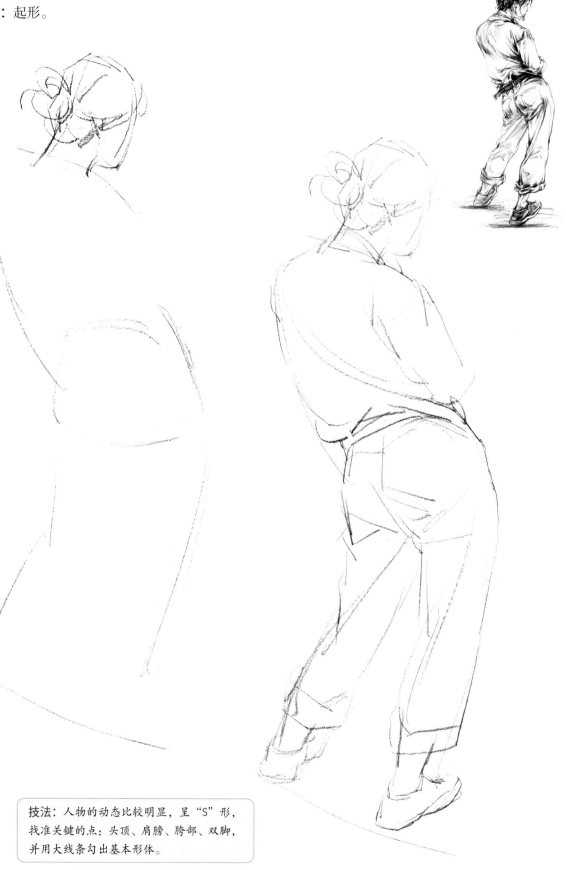

技法：人物的动态比较明显，呈"S"形，
找准关键的点：头顶、肩膀、胯部、双脚，
并用大线条勾出基本形体。

第二步：刻画。

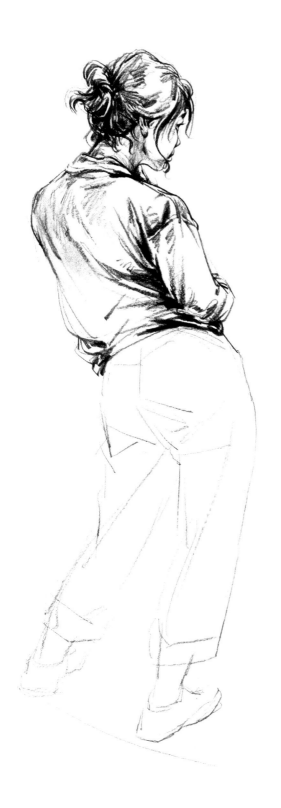

要点：这是人物后侧观察角度，眼睛、鼻子、嘴都只能看到一点点，但是更需要认真刻画，这是传神的地方。

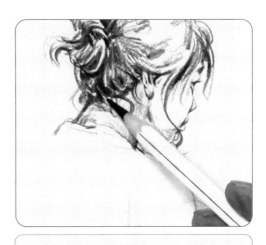

要点：脖子的后面和前面是不一样的，也不能简单概括成圆柱体，脖子与头发交界的地方不要画得太突兀，要衔接自然。

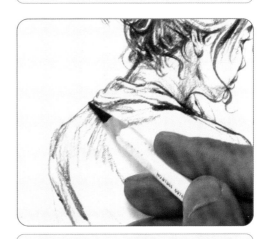

技法：左肩扭转，衣服受力，牵扯出衣纹，要体现出受力的感觉，这里虽然是发力点，但是距离较远，要画得"虚"一点。

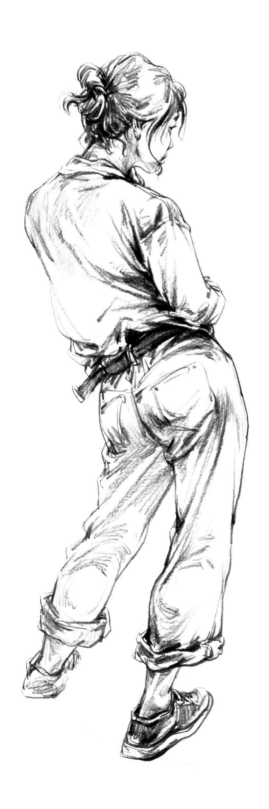

要点：注意腰带的弧形体积感，通过一定的明暗表现出来，同时要表现出腰带的厚度，不要只画成一片黑。裤袢挂在腰带上的感觉要表现出来。

要点：裤兜要随着臀部的形体走，不要画成"平"的，否则会形成矛盾空间，裤兜与裤子也不要脱节。

技法：左腿画得"虚"一些，体现空间感，但是不要与右腿脱节。

第三步：调整。

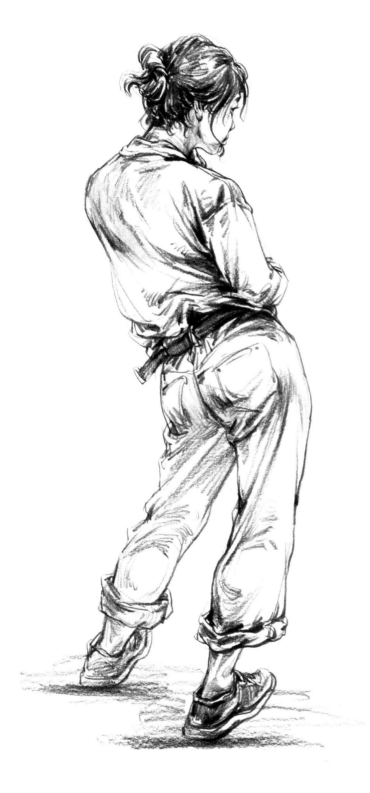

技法：画头发不能画成一片漆黑，要表现出头的球形体积，亮的地方适当留白，头发还要分组画，也要画出头发蓬松的感觉。

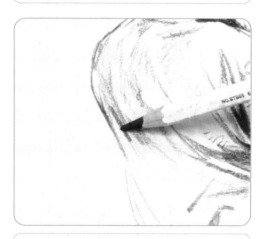

技法：调整背部衣服，贴身的地方，线条一般会重一些，可以着重刻画一下。

双人速写写生方法示范

示例 1. 看手机

第一步：起形。

> 技法：画双人速写时要注意构图、情节（互动）、主次（人物的前后空间关系，不能放同一条线上）。起形的时候注意用九宫格来定人物的主要位置，画面中的人物整体呈三角形的形体状态。前后两个人的脚的空间摆放位置不要错了，不能在同一水平线上。

技法：起形先勾大的物体，后画小的物体，道具（手机、椅子）的形体位置要先定出来，在画体型时也要先勾大后画小，勾完前面的人再勾后面的人，整体注意近大远小，远处的头画小、近处的头画大。画双人时要注意眼神的交流和肢体语言的交流，用这两种交流方式来建立两人的关系。起形时只勾大的轮廓不画小的细节，要把两人当作一个整体，不能总是盯着一个人不放。这样画面才能前后照顾到且左右均衡。

第二步：刻画。

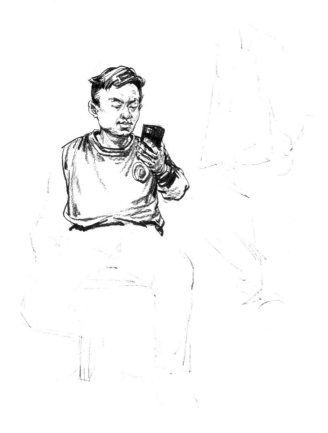

画双人速写一定要注意两个人的主次关系，并不是哪个人物离得近就是主要的，要以想重点表现的人为主。即使两个人离得一样远，也要分出主次。画组合人物速写的时候前边的人物一般画得多一点，用心一点，后边人物要放松，要有收有放，富于变化。

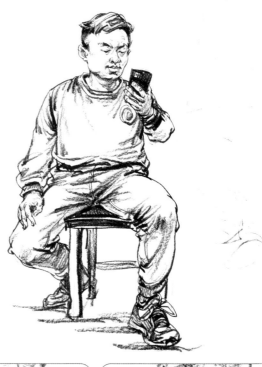

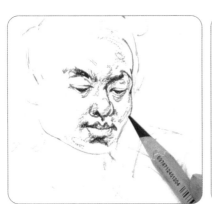

技法：以坐着的人物为主，所以五官要刻画得相对精细一些，慢一些，脸的外形要"收"好，笔触要松，不要画得太僵硬。

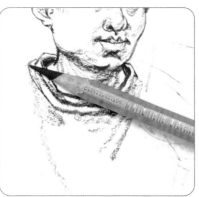

要点：画衣领时要通过衣领与脖子周围的对比，表现出一定的空间。

技法：小腿的线条要注意质感不能一样，贴着腿的地方即使线条细也要结实有力。主要是做出体积感、形体感，并通过绘画逐渐锻炼自己的调整能力，边画边调整。

要控制好笔，控制好笔才能表达出要表达的感觉。椅子要画得重一些，有助于加强前后人物对比。后面人的用线、用笔相对于前面的人要减弱，与前面的人形成节奏变化。

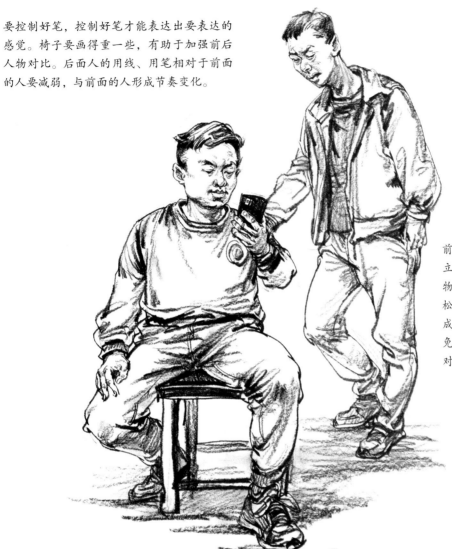

前后人物的投影也要建立一定的联系，次要人物的衣服用笔、走线要松，这样就会快速地形成前后强烈对比，以避免前后没有层次、没有对比。

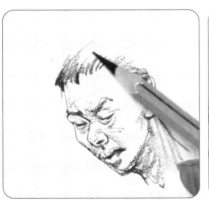

技法：画后面的人要把头发的颜色画重，对比加强，使头颈肩的关系明确起来，画出头往前探的感觉。后边的人整体用线、用笔要比前边的人"松"，这也是一种节奏对比。

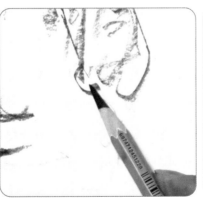

技法：画左手衣袖时要把手自然放松的形态表现出来。

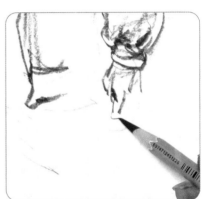

技法：画手时要把手自然下垂的形态表现出来，可以适当加重裤子的颜色把手反衬出来。前后人物不要画得平均，要有层次变化，每个人物都要在相应的空间里。

第三步：调整。

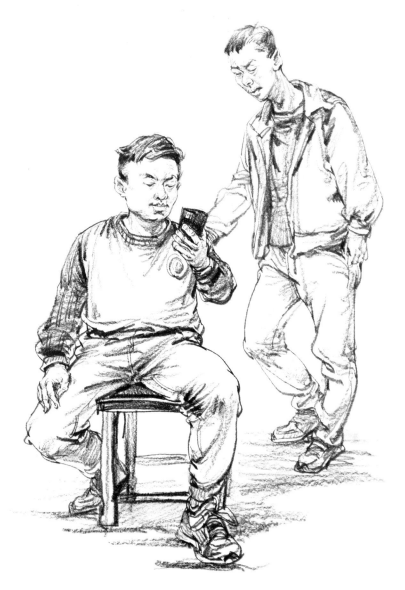

技法：把袖子的颜色画成重颜色，并加上装饰，用蓬松连续的线条画出袖子的质感，同时表现出体积感，突出前后区别。

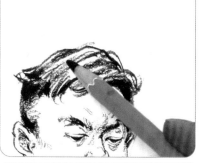

要点：再调整一下头发的重颜色，让前边的人物更突出。

要点：给手加上投影，使手更加立体，也让人感觉手在前边。

示例 2. 父子情

第一步：起形。

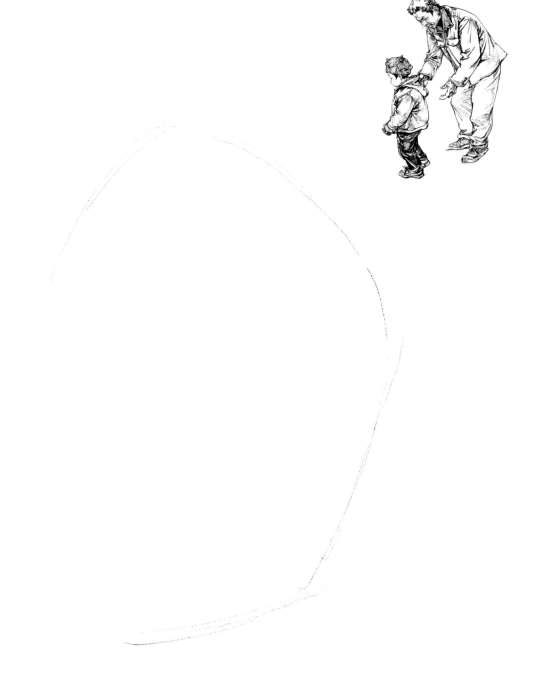

要点：画双人时可以把两个人物先看成一个整体，起稿时会容易一些，但是要尽量看准，否则也容易造成整体的错位。

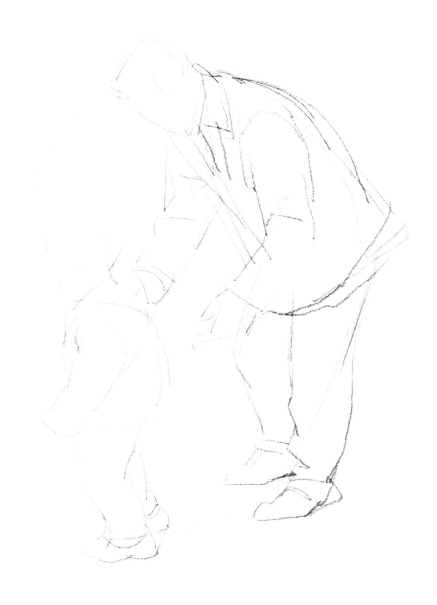

技法：用简练的线条勾出人物的基本形态，画时要注意二者是统一在画面里的，所以要互相参照，不能脱节，要体现出二者的互动关系，二者的动作要互相关联。

第二步：刻画。

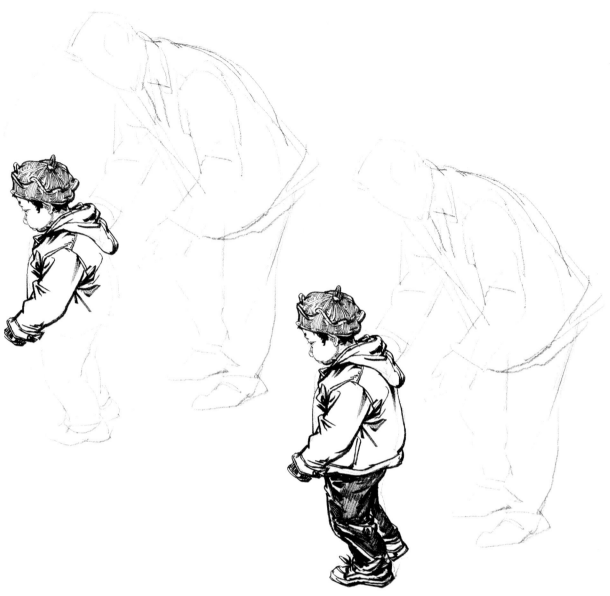

要点：虽然小孩的个头小于父亲，但是这幅画把小孩作为画面的中心，所以刻画得要细致一些，先从眼睛画起，这样比较容易把握整体。

技法：小孩帽子的纹理较多，有纵横不同的方向，画的时候不要着急，条理要清晰。

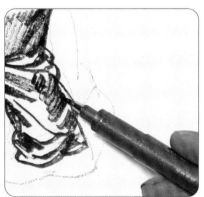

要点：这里裤子是贴在小腿上的，所以要表现出小腿的结构。

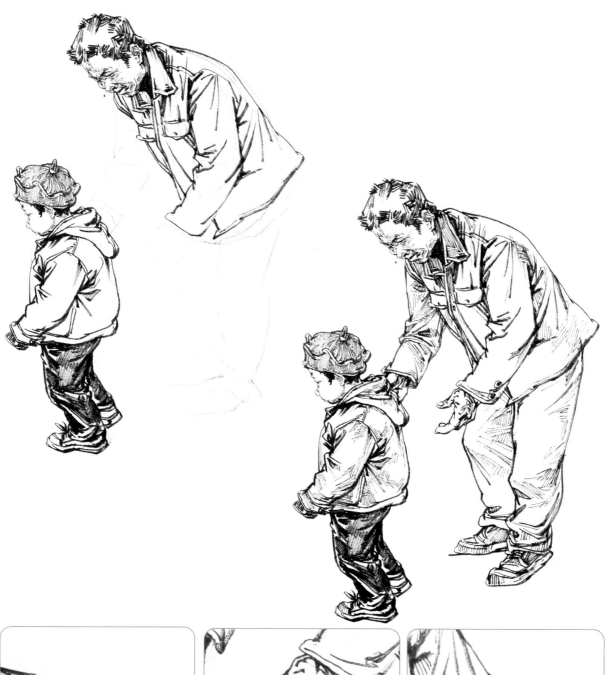

技法：背部的线条比较少，基本上就是一根长线条，用线要肯定，肩胛骨和腰部是线条转折的地方，要重点表现。

技法：父亲的手要画得粗壮有力，手心和手背不要画成一样的质感，要形成对比。

技法：用细线条刻画衣服上的纹理，增加上身的体积感，纹理要画在结构转折的地方。

第三步：调整。

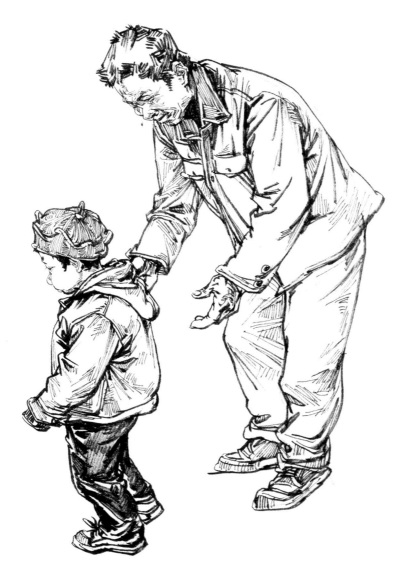

要点：上衣的口袋可以增加画面的变化，也可以使上衣的内容更丰富，注意两个口袋的透视关系，不要画成一样大。

要点：加深衣领周边区域，把头反衬出来，但是脖子不要画太深，以免造成头与肩脱节。

示例 3. 传递

第一步：起形。

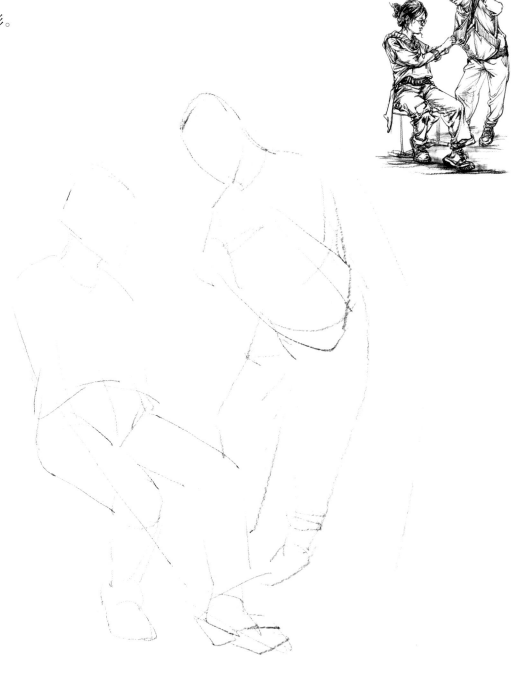

技法：先观察人物的主次关系，看好动态，决定好以哪个人物为主，然后把人物的各部分概括成简单的几何图形，用大的线条勾勒出来。

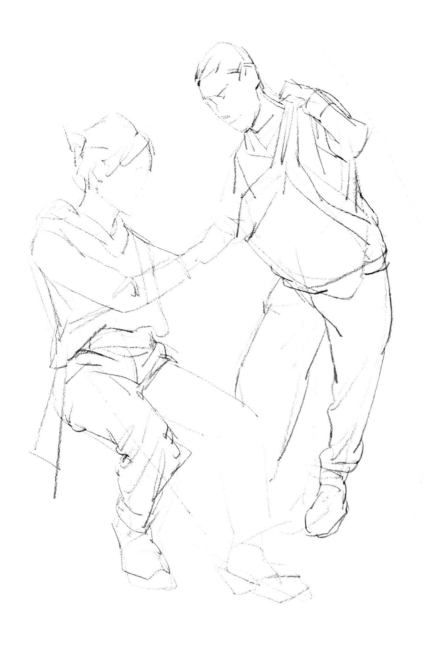

技法：开始细画人物轮廓线，找准各部分的基本
结构，画出主要的转折点，勾出重点的衣纹。画
面的空间要表现出来，两个人物的前后关系要拉
开，不要使人有一样近的感觉，人物身上重要的
转折点线条要更实一些。

第二步：刻画。

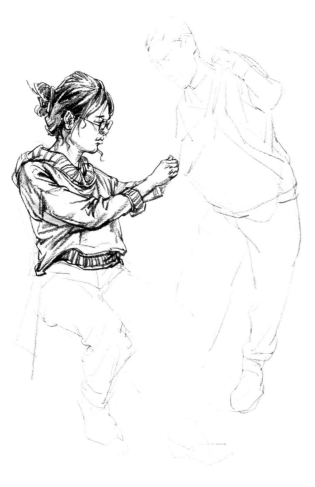

画女士的时候，线要轻一点、柔一点。

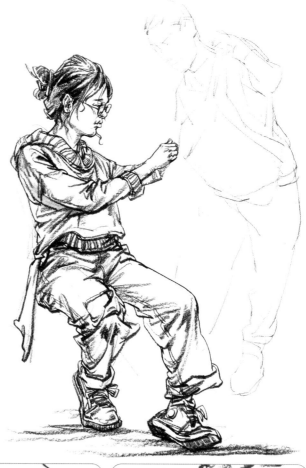

技法：刻画女士的下颌角，要画得柔和一些，不要画得僵硬。

技法：膝盖顶出的衣纹并不是很实的线条，而是一片比较连贯的明暗变化，所以用侧锋画明暗调子来表现。

要点：左脚鞋底有些向上翻起，所以要刻画鞋底的纹理，注意不要画成崴脚的状态，要画得合理。

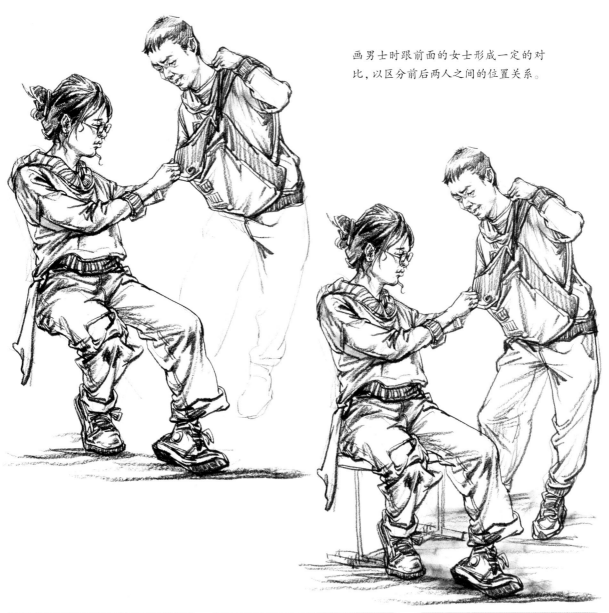

画男士时跟前面的女士形成一定的对比，以区分前后两人之间的位置关系。

技法：画男士面部五官时，不要画得太强烈，因为这幅画中女士是主体，所以对男士的刻画要相应减弱。

要点：男士的鞋带也可以画得笼统一些，同样是为了突出主次关系。

技法：这里的动态比较明显，裤子也充满了动感，画的时候膝盖处的线条要画得实一些，腿后侧的线条要虚一些。

第三步：调整。

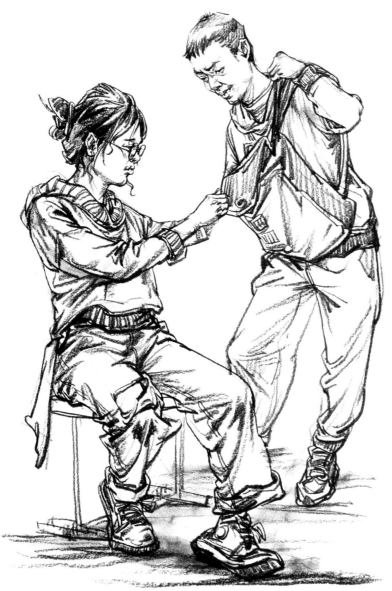

技法：挽起来的裤腿要画出裤子
卷起来的感觉，通过线条的走向
表现出形体的转折，裤子里面和
外面的质感不一样，要区分开。

示例 4. 母爱

第一步：起形。

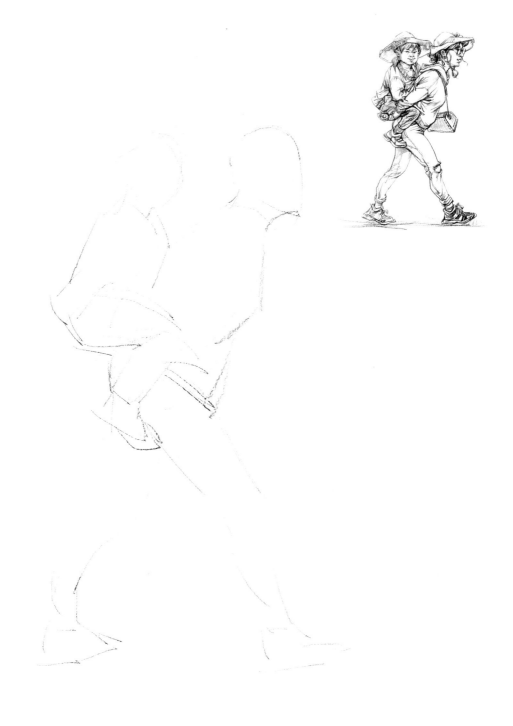

技法：先用大的线条勾出人物的主要轮廓线，画得要
　　　"整"，无论画什么，在一个画面里都应该是一个整
　　　体，否则的话很容易出现脱节的情况。

第一步：起形。

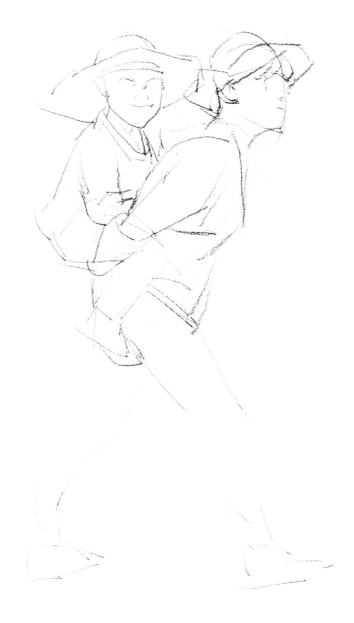

要点：进一步刻画人物，两个人物可以同时进行，使画面保持相同的进展。

第二步：刻画。

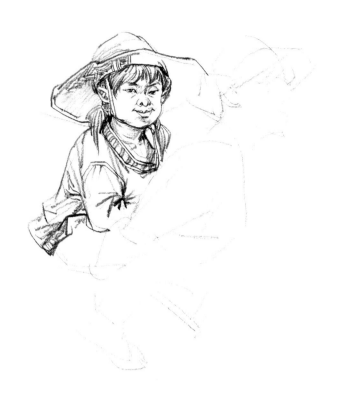

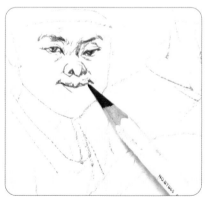

要点： 刻画小孩的面部，以眼睛为主，要通过眼睛表现出内心的情感，鼻子和嘴适当减弱。

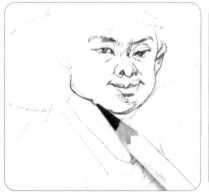

要点： 勾出小孩的脸庞轮廓，注意转折处的提按，不要用完全一样的线一勾到底。

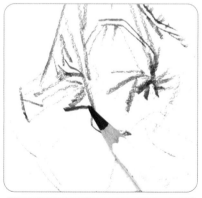

要点： 小孩的裤子右口袋里装着东西，要通过裤子的形体转折表现出来，不要画得很突兀。

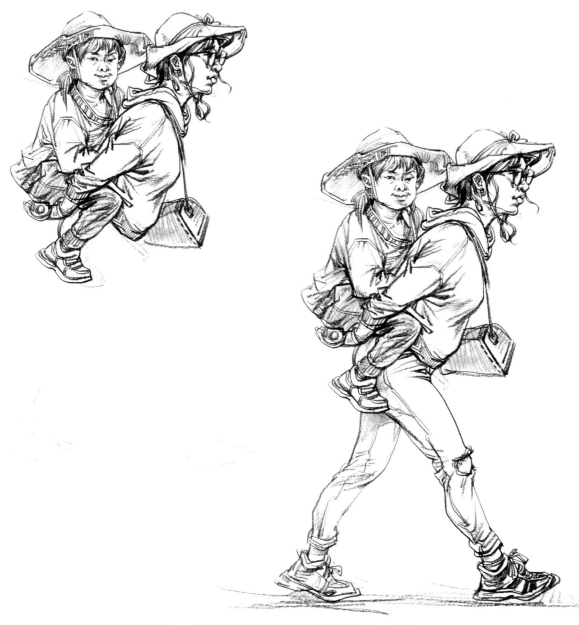

要点：画眼镜时注意眼镜边框的宽度和体积，注意两个框的透视关系。从镜片透出来眼睛的形体会有一些减弱，注意要表现出来。

技法：帽子边沿的翻折要通过线条的转折表现出来，再辅以一定的明暗调子，使形体更明确。

技法：母亲手上抓的物体，画时要画出体积，不要画得模棱两可。

第三步：调整。

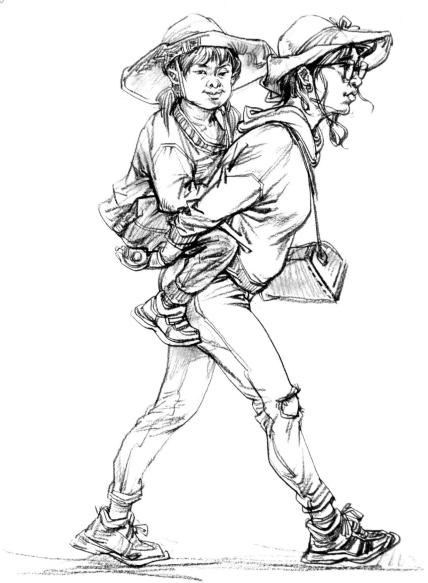

技法：画得有些"过"的地方可
以用可塑橡皮提一提，使画面整
体更自然。

四　场景速写写生方法示范

示例 1. 听琴

第一步：起形。

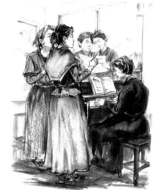

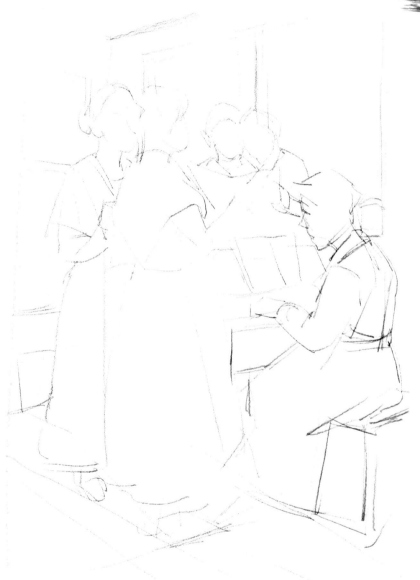

要点：这幅画的人物比较多，先把所有人物和周围环境都看成一个整体，起形的时候还是先做大的分割，找大的位置，一开始画就抠细节是不对的，把人物之间的错位关系画清楚，多人物的画面大形很容易出问题，所以画大形的时候一定要注意，大形勾好以后，其他的环节相对好画一些，勾形要大胆，深入找形的时候要多对比，画面的分割很重要，一定要安排好。

要点：每个人物的动作都有所不同，画的时候要区分开，人物有近有远，注意透视关系，近大远小要体现出来，但是要适度，不要画成矛盾空间。

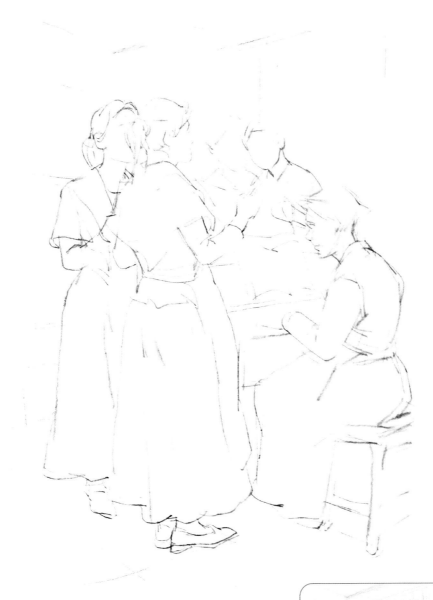

技法：大形勾好之后再去调整小的形，比如前边环节
中弹琴老师的头原先画大了一些，这里调小一些，在
画的过程中不断地找形，把画面分割的位置和各部分
形都找出来。把画面中人物排序，离得最近的女学生
最主要，要刻画得最仔细，其次是弹琴的老师，也要
仔细刻画，但是由于相对远一些，所以刻画得虚一些。
然后是最左边的女学生，处理得要比前两个人弱一些，
远处的两个学生再弱化一些。

第二步：刻画。

关键还是形，形准了之后，就拉开层次了。

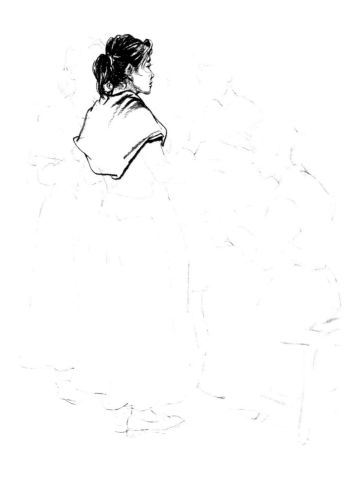

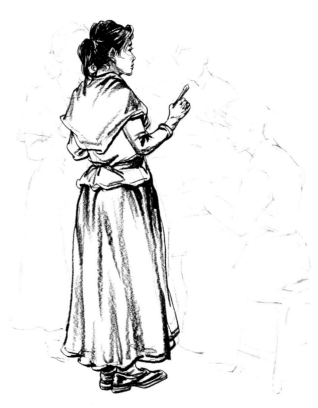

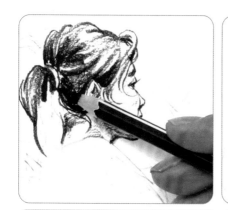

技法：把头发分组画，但不要画得刻板，既要体现头发的体积感，也要画得自然。该加重的地方加重，第一个人物很关键，前边的人物不到位，后边的人物很容易出问题。

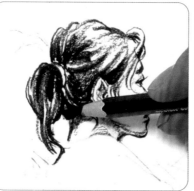

要点：头发暗部的颜色很深，不要留很亮的高光，否则会破坏体积感。前边的人物加重了以后，就很突出了，前边的人物对比越强，后边的人物可塑造的空间越大，层次越多。

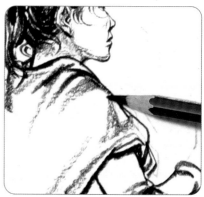

技法：肩部牵扯出的衣纹比较柔和，用炭笔的侧锋画出，要体现出衣服的质感。物体从哪儿来，到哪儿去，要交代清楚。

先画最左边的人物，因为
用右手绘画，如果画了右
边的人物，再画左边人物
时，画面容易被手蹭到。

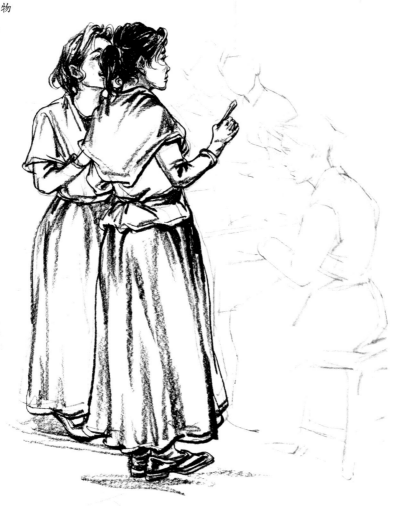

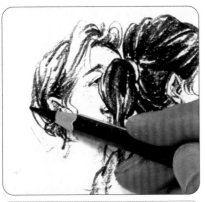

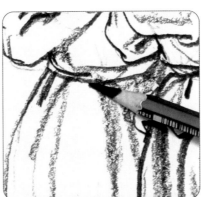

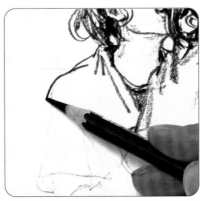

技法：适当地调整一下发型，不
能跟第一个人物一样，不要雷同，
用线的重度也要与前边人物作出
区分。头发要画得蓬松一些，这
个学生的头发颜色比较浅，不要
画得太黑。

技法：裙子的布料比较轻，用笔
也要轻一些，腰上束紧的地方的
线条可以稍微重一些。

技法：肩膀这里由于用力，线条
可以稍微深一些，用线的力度与
前边人物作出区分，对比不要超
过近处的学生。

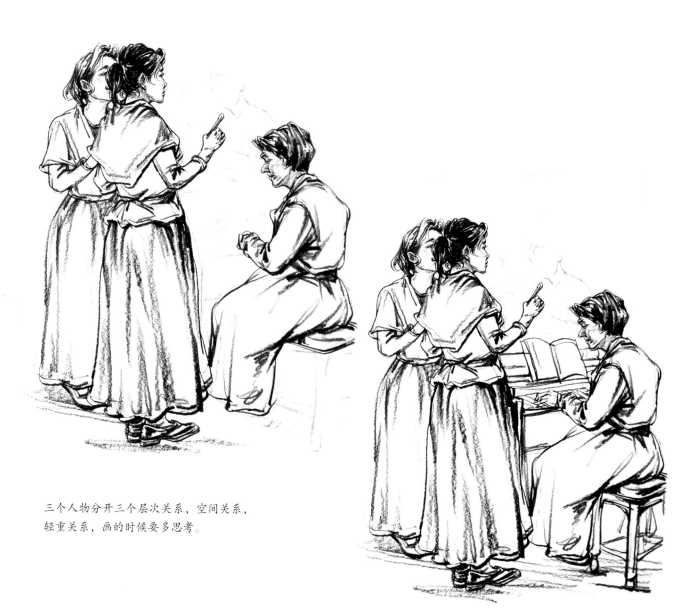

三个人物分开三个层次关系，空间关系，
轻重关系，画的时候要多思考。

技法：画头发时先找到大的分组
线，然后再分组刻画，每组头发
要表现出不同的体积感，不要"糊"
成一片。

技法：把每个物体都勾出来，勾
的时候要注意透视。椅子腿也分
前后，后边的腿要画得"虚"一些，
体现空间感，但是不要瘫软无力。

技法：投影是一个整体，都联系
在一起，不要分开。用侧锋画一
些横线来表现，如果用竖线则显
得不稳。

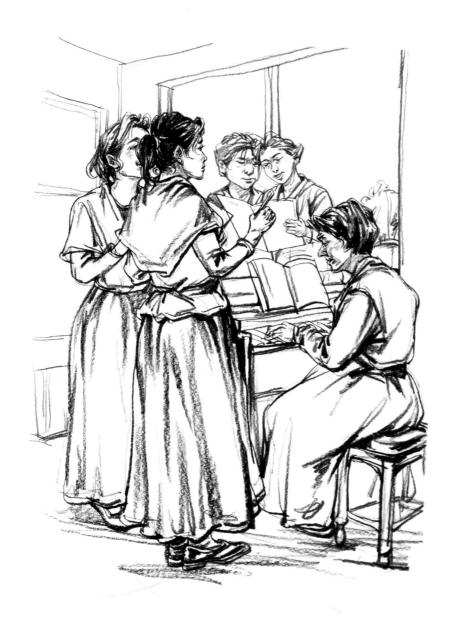

技法：后边的人物都偏简单，画得"虚"一些，不能把人物都处理得很实，必须要有虚实变化，但是要画得合理，不能画得虚无缥缈。

要点：头发相对概括一些，把大的群组分出来，表现出头发的体积感。

要点：几个人物勾完之后把基本的分割线（墙、窗户等）勾一下，不要画得太实太具体，会喧宾夺主。

画面用的颜色要在同
一色系里，不能把颜
色差别做得太强，必
须处于同一色系里，
或者降低颜色的饱和
度、明度或纯度，不
能画成大红大绿的状
态，要看起来美观。

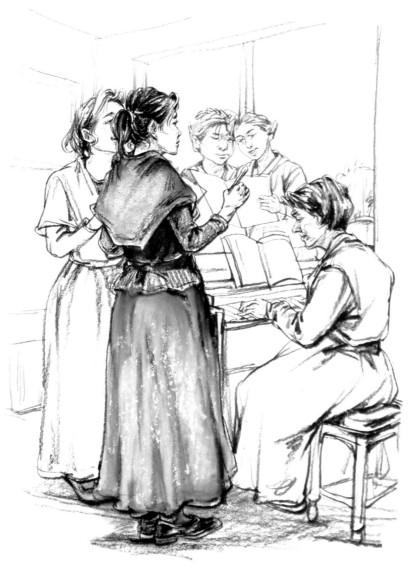

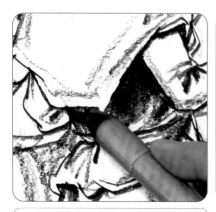

技法：非边缘线融到画的笔触里，
就是"埋线"，用擦笔擦一下人
物背部阴影处，使笔触衔接过渡
柔和一些。

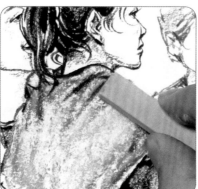

要点：用蓝色色粉笔给近处学生
头巾上颜色，使画面更丰富。但
是要注意形才是最关键的，颜色
只是一方面。形准了，颜色才能
为画面增加效果，起推动作用。

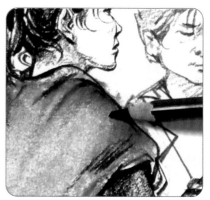

要点：画的时候注意色系的关系，
上完颜色还可以再加笔触。用炭
笔把肩膀转折的结构再强调一
下，产生更强的体积感，使人物
更立体。

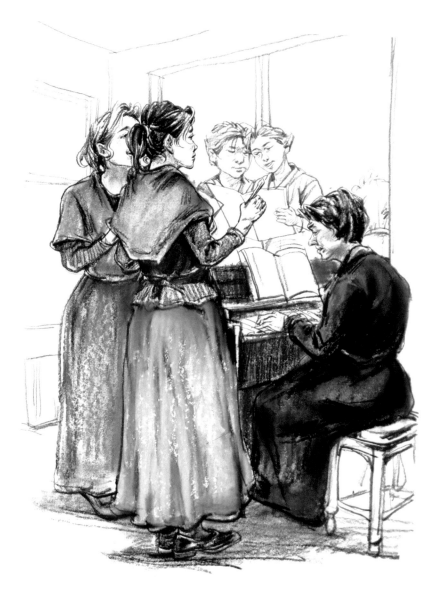

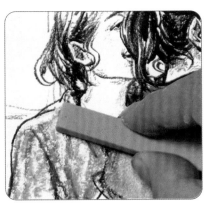

要点： 用橘色给衣服上颜色，因为橘色是蓝色的补色，与旁边人物正好形成鲜明对比，但是也不能太强，带一点点就可以。

技法： 先用黑色炭条给老师的衣服打底，再用手指擦一擦使之融合，然后用暗红色（棕色）给老师衣服上色，这样呈现出来的颜色更舒服一些，亮的地方用黄色，黄与红比较好衔接，不能太多，要融在里边，并产生冷暖变化。

要点： 钢琴也是黑色的，所以也加一些暗红色（棕色），使颜色丰富，也能与老师相呼应，但是不能用太多颜色，否则画面容易"花"。

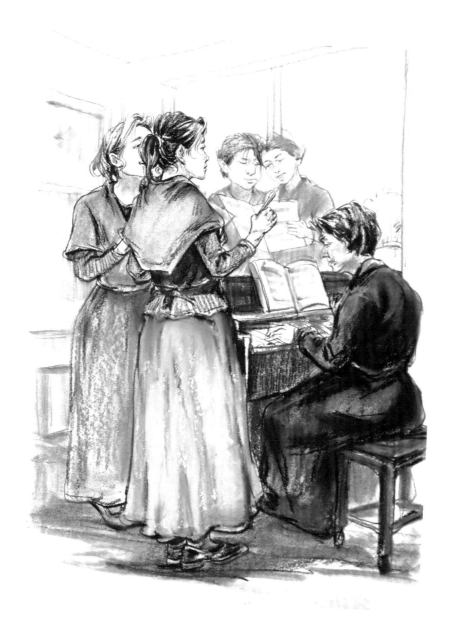

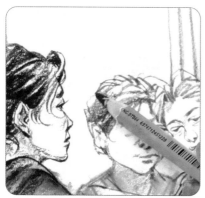

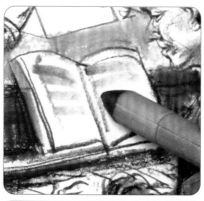

技法：最远处这两个人物的头发太淡了，再调一下，给远处的学生头发上一些调子，笔触要蓬松一些，不要画成不透气的笔触。

技法：用暗红色（棕色）给凳子上色，单独上这个颜色是不行的，要加黑，用炭笔提一提，再用擦笔擦一擦。

要点：曲谱上的线条和音乐符号不要很具体地画，用大笔触概括出来即可，笔触走向要与书页相符。

第三步：调整。

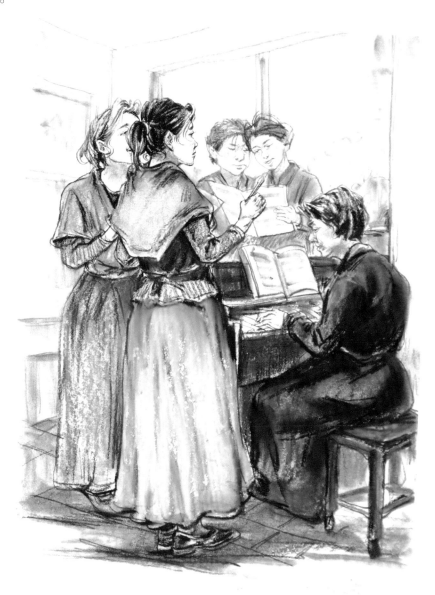

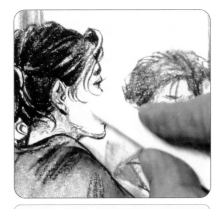

要点：脸部亮的地方可以用白色的色粉笔再提一提，色粉笔画出来的笔触有厚度，与留白不同。

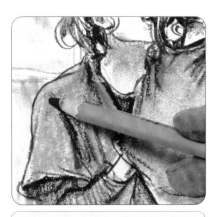

要点：衣服的纹理不明显，感觉缺少内容，可以用炭笔再提一提，炭笔与色粉笔可以相融。

示例 2. 等车

第一步：起形。

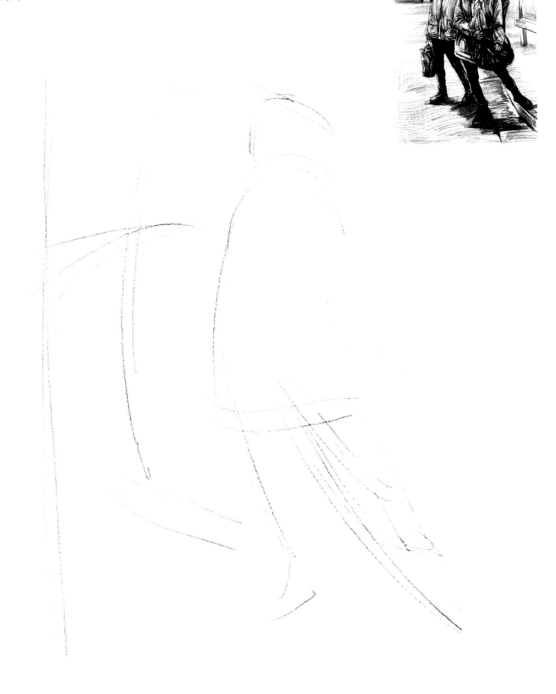

技法：抓住两个人物大的动势线，用大笔触画出，用笔要干脆利索，不要犹豫不决，用笔精神，画面才能精神。

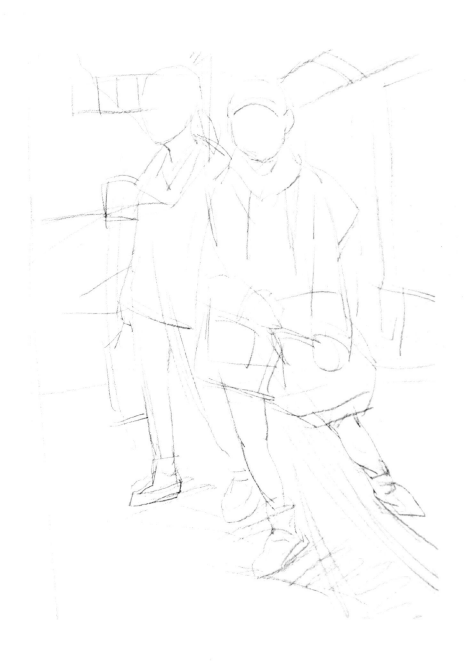

技法：进一步找形，看准头部位置，勾出后再定其他形体，笔触中带有动感，画面也有动感。周围环境也要画出来。

第二步：刻画。

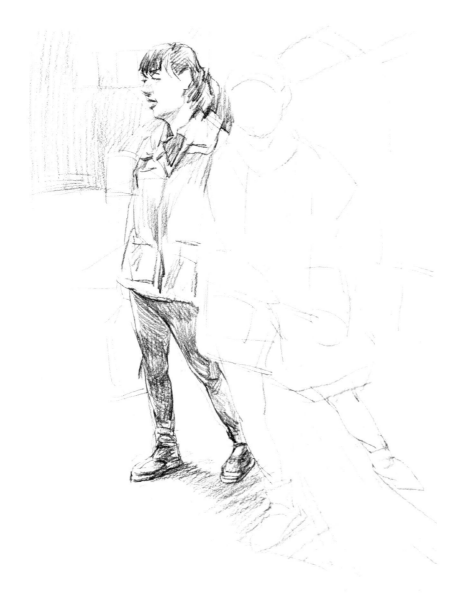

要点：辫子后边的背景是黑色的，容易与头发混淆，所以要减弱一些。

要点：无论用什么方法来表现，结构都要准确而且明确，比如这里，虽然看起来画得快，但是该有的结构都有。

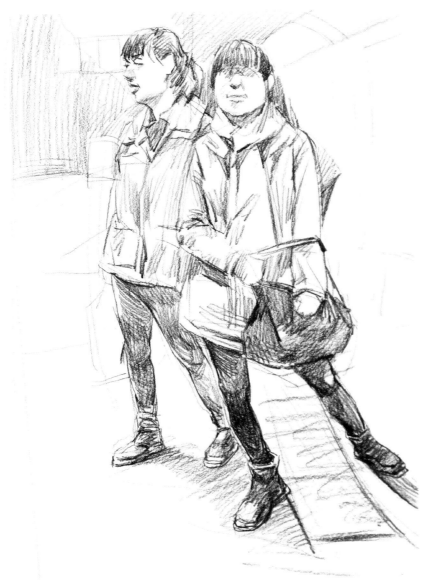

要点：画衣领，注意衣领的互相叠压，小的地方也要有遮挡关系。

技法：表现较大面积的色块，可以用连续快速的线条画出，但是线条要有条理，不能乱。

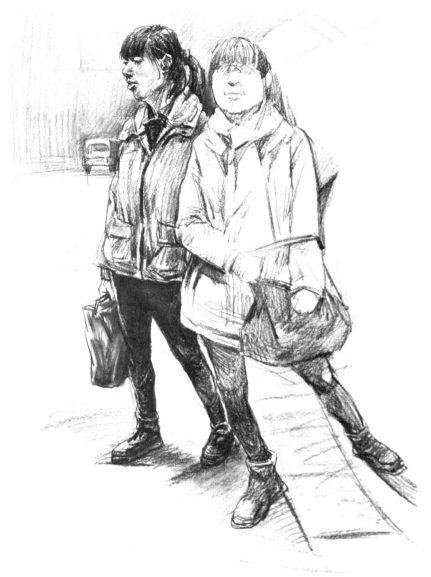

要点：刘海的发梢处颜色比较重，上边稍微浅一些，表现出弧形结构。

要点：衣领虽然画得概括，但是结构还是要有，必须让人看出画的内容。

要点：裤子颜色很深，但是不能完全平涂，不能忽略体积感。

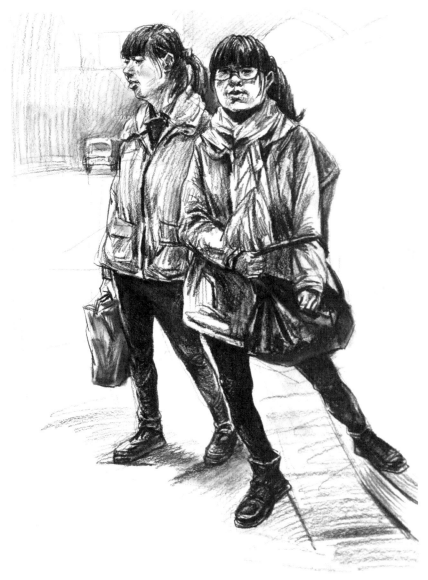

要点：刘海虽然在近处，但是不能一根一根地画，只在关键的地方提几根即可。

技法：多余的线可以用可塑橡皮擦掉，顺便塑形，使形体更明确。

技法：有些细微的亮部可以用电动橡皮擦出来，使画的物体看起来更精神。

第三步：调整。

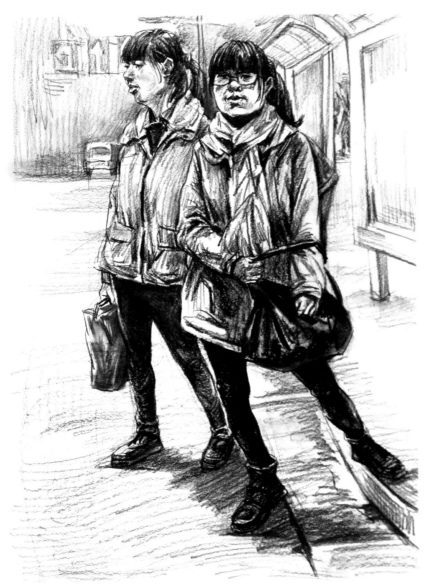

技法：后边站台画得比较空的地方可以再加一些线条，使灰色色块面积有变化，以充实画面。

示例 3. 看书

第一步：起形。

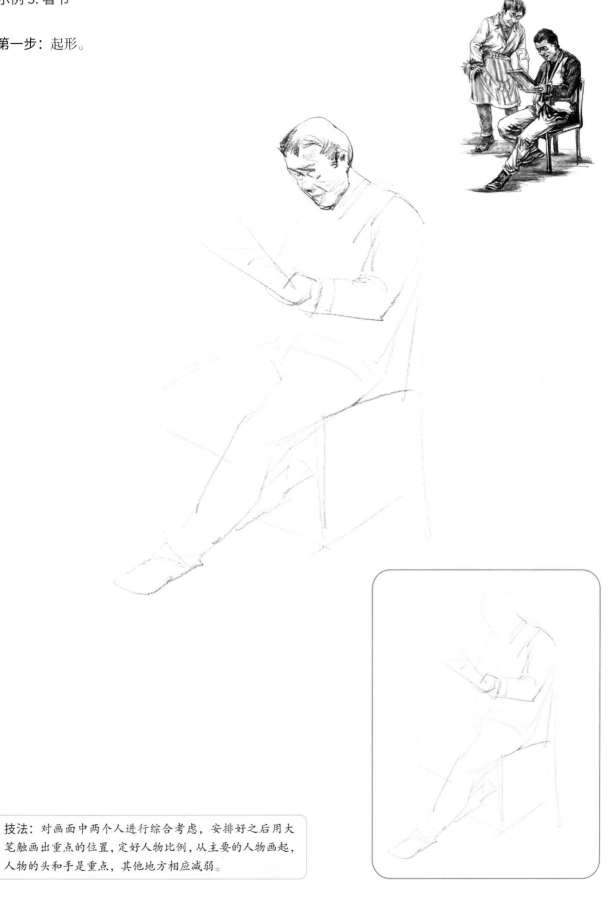

技法：对画面中两个人进行综合考虑，安排好之后用大
笔触画出重点的位置，定好人物比例，从主要的人物画起，
人物的头和手是重点，其他地方相应减弱。

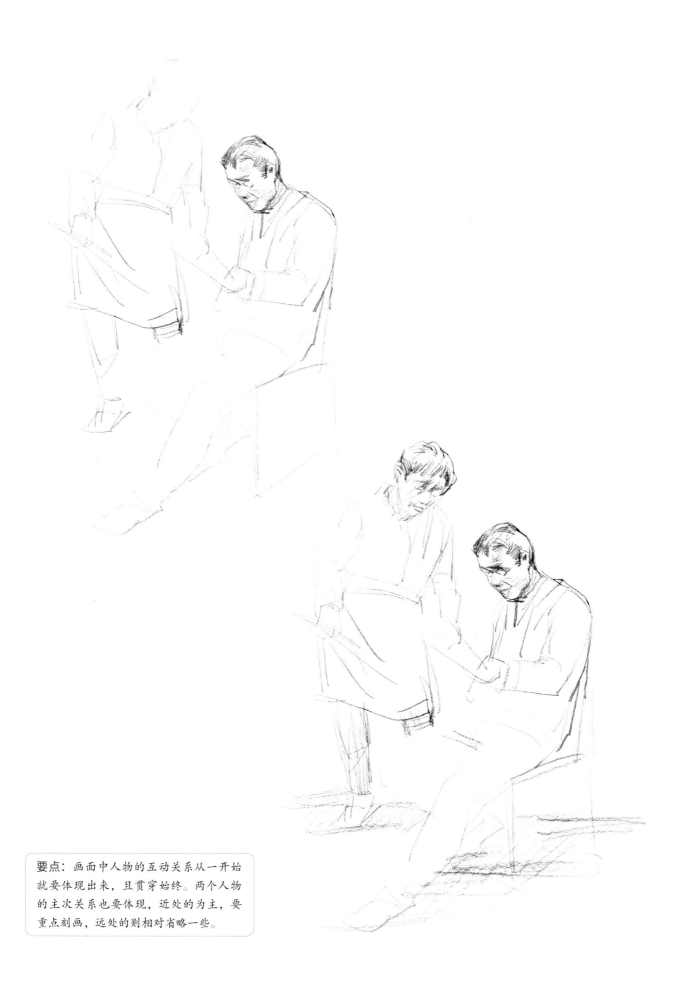

要点：画面中人物的互动关系从一开始
就要体现出来，且贯穿始终。两个人物
的主次关系也要体现，近处的为主，要
重点刻画，远处的则相对省略一些。

第二步：刻画。

画五官时注意暗面与亮面，考虑清楚，看明白再画。

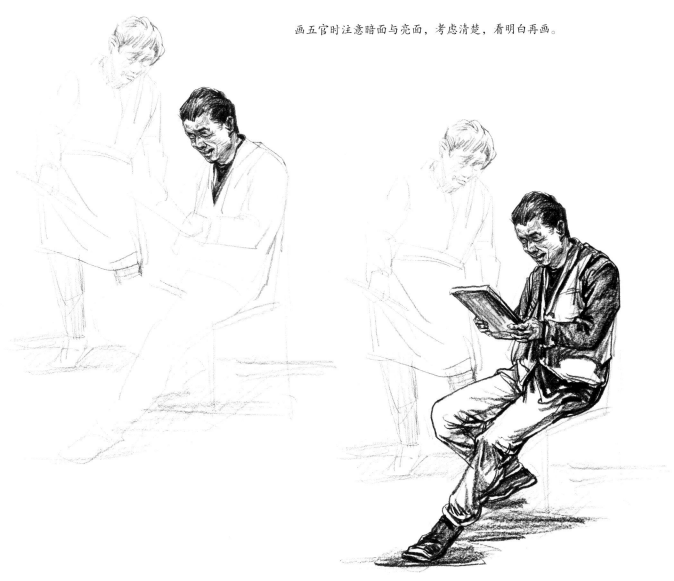

要点：画人物要结实，尤其是画男士时，画得结实可以体现出绘画的功底，所以要深入研究各部分结构。

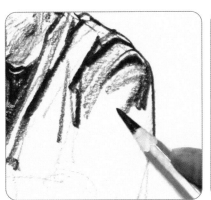

技法：衣服的袖子虽然都是黑色的，但是也要有体积感，所以深浅也要有变化，用透气的笔触体现衣服的布料质感。

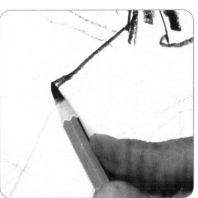

技法：膝盖处是产生衣纹的重点区域，所以这里的线条要相对有力一些。

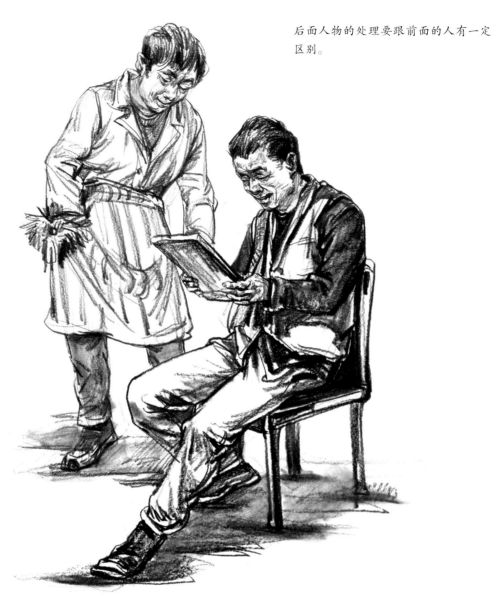

后面人物的处理要跟前面的人有一定区别。

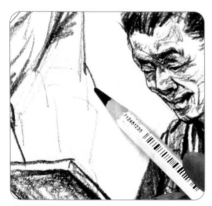

要点：注意线条的穿插，注意衔接的地方，有的地方实接，有的地方则是虚接，要使画面有节奏感。

要点：在腿部关键地方勾出几笔，使衣纹凸显出来。

第三步：调整。

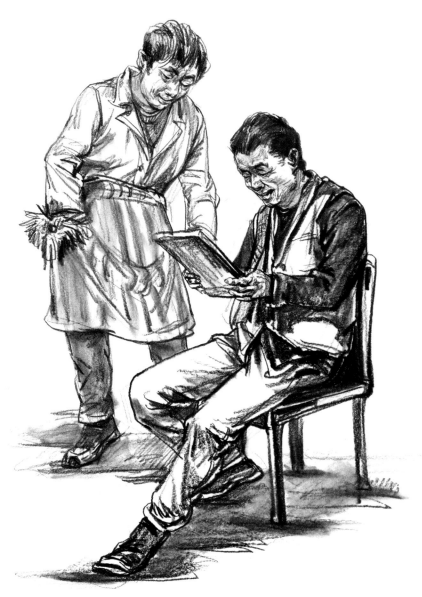

技法：散开的物体要概括得"整"一些，否则看起来零散，可以用擦笔整合一下。

要点：椅子腿着地的地方要实一些，上边则虚一些，这样椅子才能稳，也不会没有变化。

技法：头发暗面可以用擦笔擦，使头发体积感加强，也不会过于僵硬。

示例 4. 施工

第一步：起形。

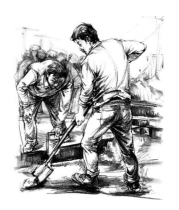

要点：先归纳形体，不要因为场景复杂就觉得很难而不敢下笔，画复杂的事物首先要做的就是化繁为简，看好人物动态，构思好人物在画面中的位置后再起稿，画的线要大胆，不要拘谨，拘谨时画出来的画会使人感觉不自然。

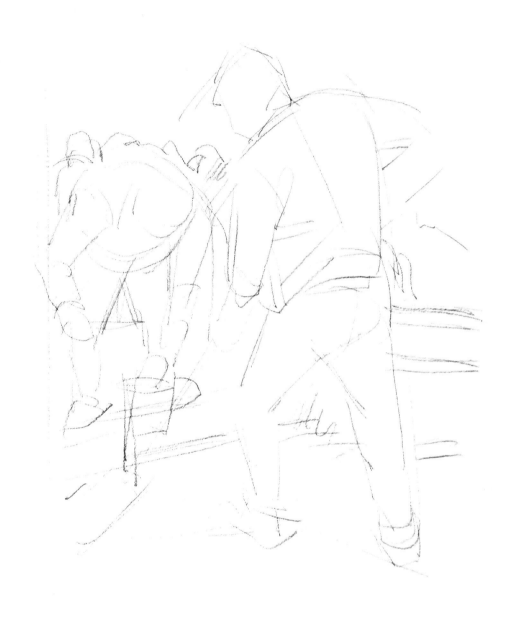

技法：把人物大的体块画出来，以直线为主，画熟练了之后，头和其他圆形或接近圆形的事物也可以一笔画出轮廓。画时注意空间关系，主体人物的动作要搭配得当。

第二步：刻画。

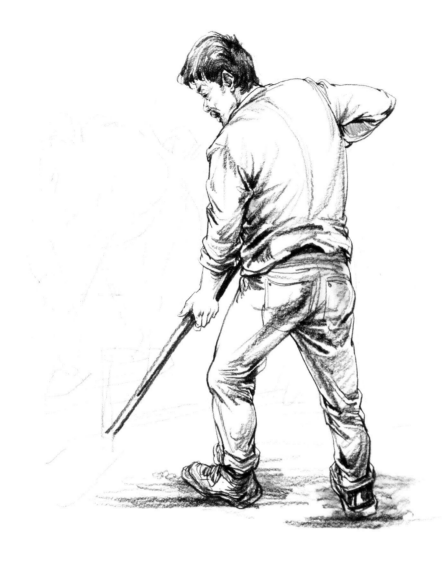

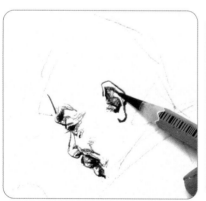

要点：大侧面的耳朵可以画得仔细一些，但是重点还是应该刻画眼睛、鼻子、嘴，因为这些五官能反映人物心理变化。

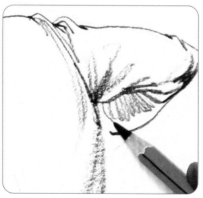

技法：用连续的线条表现胳膊的体积，这些线条虽然连续，但是并不平行，且有一定的疏密变化，切忌雷同。

要点：注意线条的松紧变化，虽然小腿受力，衣纹明显，但是小腿肌肉处线条紧绷，前胫骨与裤腿则是分开的，所以线条应松一些。

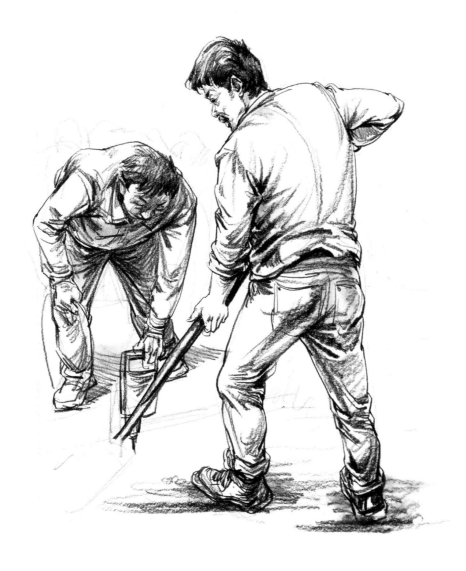

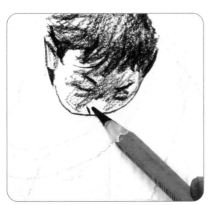

要点：次要人物的面部对比相对
弱一些，但是五官的体积都要有，
不能画成一片"平"，不足的地
方要再刻画一下。

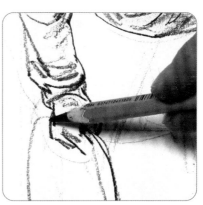

技法：这只右手画得相对笼统一
些，因为这个人物相对次要，而
在这个人物的两只手中，右手又
相对较远，所以刻画得简略一些，
但是抓着电线的状态要表现出来。

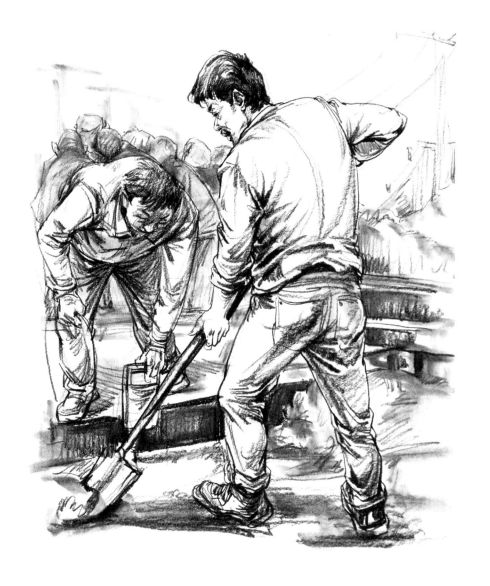

技法：用连续的竖线条画出沟槽的侧面，画完之后可以用手或者擦笔擦一擦，擦时是横向擦，使线条融合。

技法：背景里的人比较多，但是并非主体，所以用简单的线条概括出来，再用擦笔擦一擦，使其过渡柔和。

第三步：调整。

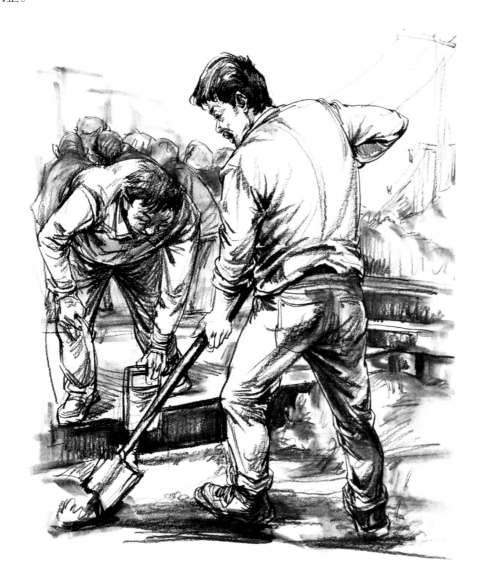

技法：这条腿上的衣纹比较突出，基本是较长的直线，因为人物比较有力，所以线条也要画得有力度，可以对比强烈一些。

技法：地面上的物体不需要全画，但是也不能"空"，可以用较粗犷的线条表现出来，也可以烘托画面氛围。

五 默写

扫码观看视频

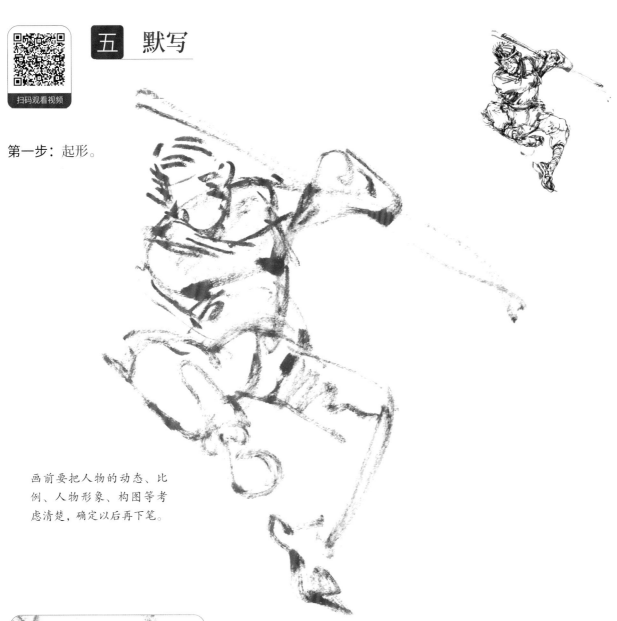

第一步：起形。

画前要把人物的动态、比例、人物形象、构图等考虑清楚，确定以后再下笔。

要点： 现代的绘画书写工具多种多样，可以说每一种笔都可以用来画速写，这张速写用毛笔蘸橘红色开始画，起形的原理是一样的，毛笔的变化很丰富，注意提按。

技法： 画时要善于利用毛笔的侧锋，比较虚的地方用侧锋画，既有质感又有动感。

技法： 用大的线条勾画头部，看准之后几笔即可勾出，毛发虽多，但要大笔触，几笔概括出来。

第二步：刻画。

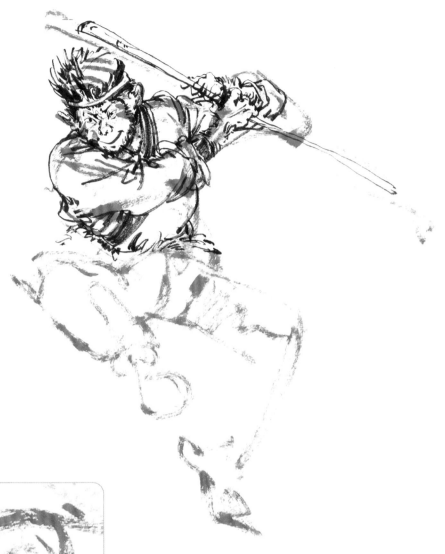

技法：用黑色水笔勾画五官和毛发，黑色的线条要与橘红色的线条相映成趣，不要互相干扰，用一些颜色是为了使画面更生动。水笔笔触只能加不能减，所以要看准了再画，要一次到位。通过脸边缘的毛发把脸形定出来，毛发要分组，不要平均排列。

技法：画出手腕的猴毛，画时要利用毛笔的侧锋。

技法：用大的线条勾画脖子部位，看准之后几笔即可勾出，这里也有毛发，要大笔触，几笔概括出来。

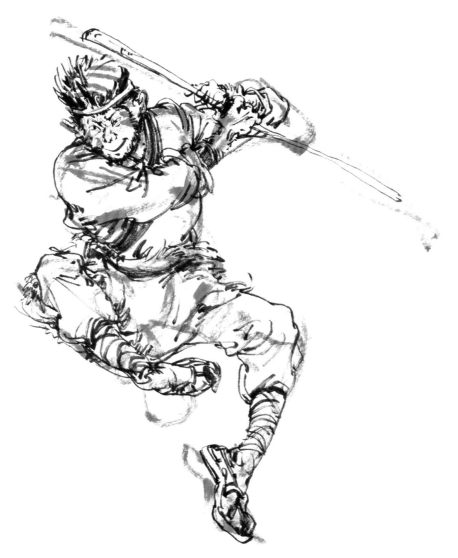

技法：画腿时要与肩膀做对比，肩膀画得比较圆，膝盖就要画得方一些。线条要有节奏，膝盖旁边的线条比较碎，所以膝盖处的线条要处理得比较整，以形成对比。

技法：绑腿的线条本身比较规整，但是画得太规整就显得呆板，所以要处理得活一些，也能增加动态感。

要点：裤子与绑腿交接的地方要实，这里也是使绑腿的线条能够束在一起的关键，所以不能松。

第三步：调整。

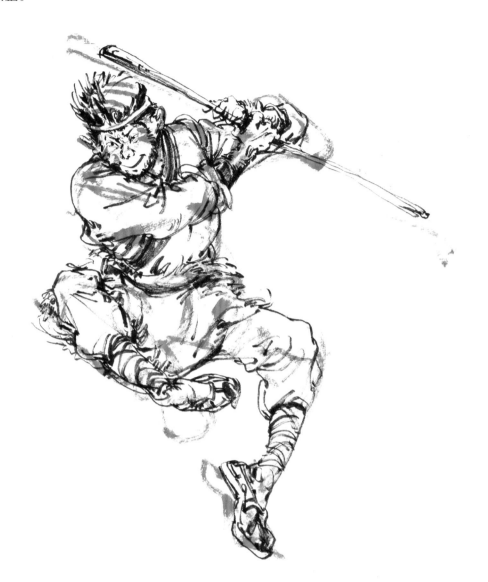

技法：膝盖窝的地方略显单薄，加上一些墨色，使之厚重一些。要勾得放松，不要太拘谨。

技法：右手臂的形体不够明确，补上有力的线条使其形体感加强，动作更流畅。不要画得太"死"，要自然。

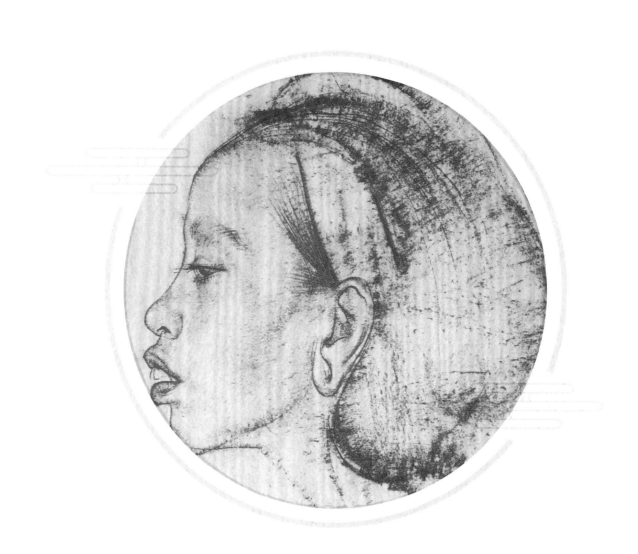

第五章

名家速写作品鉴赏

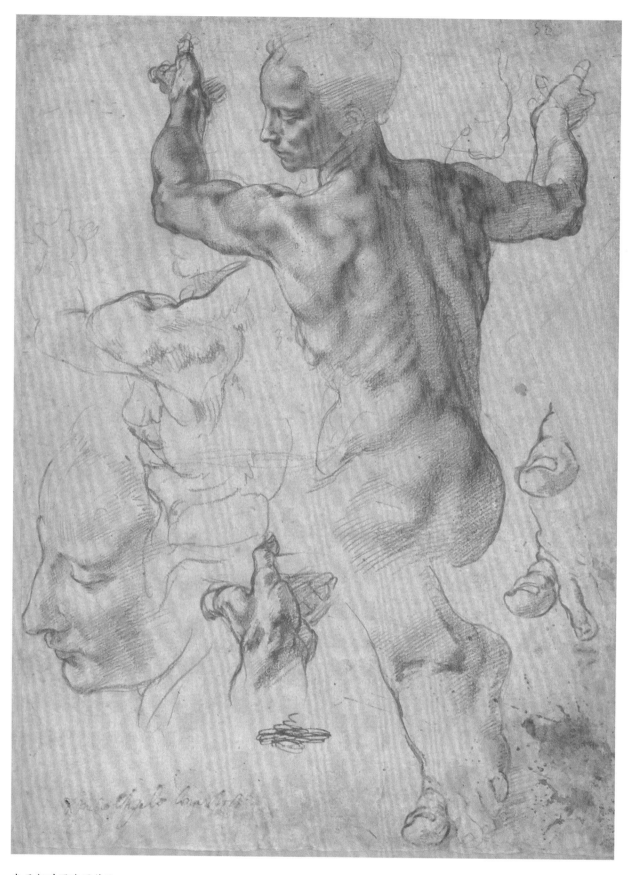

米开朗琪罗速写作品

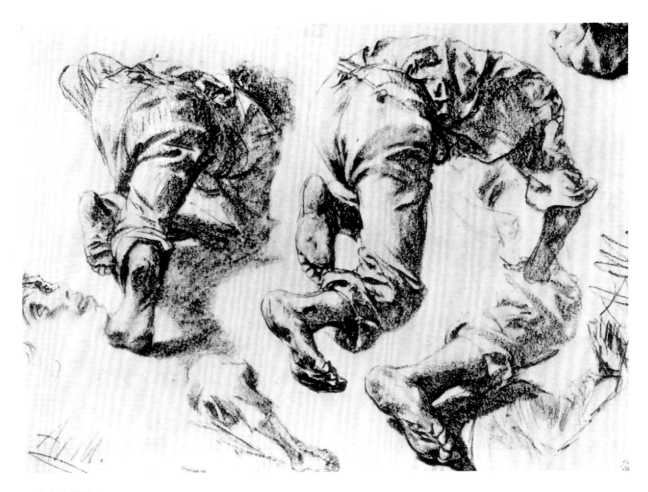

门采尔速写作品

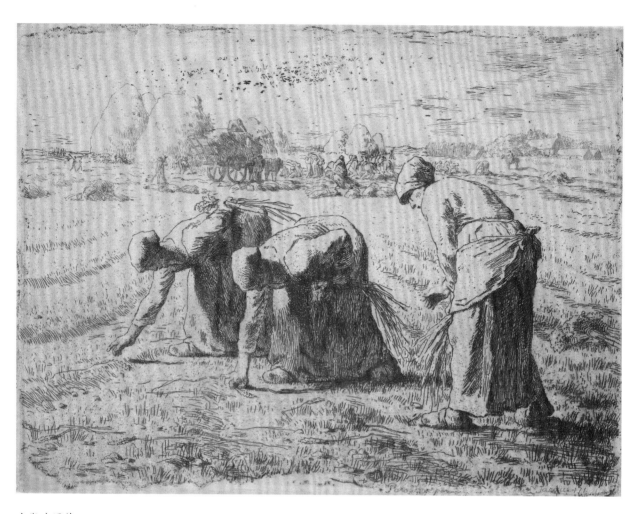

米勒速写作品

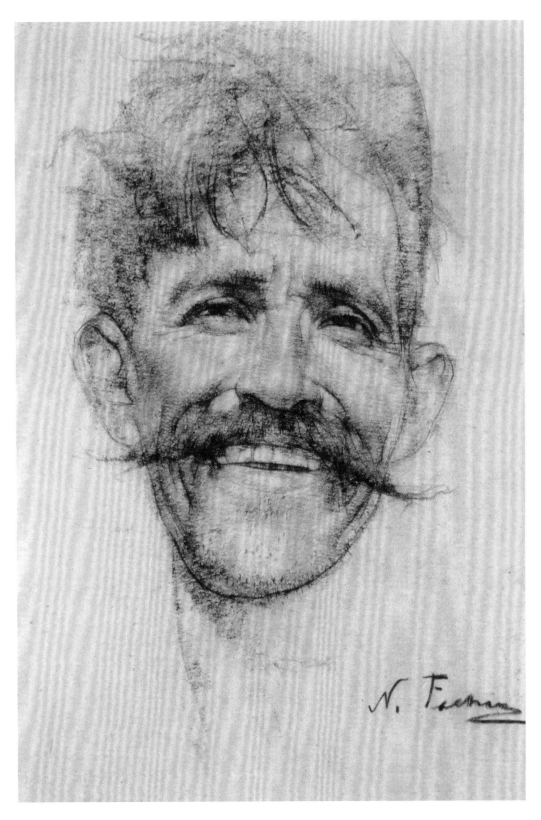

菲钦速写作品

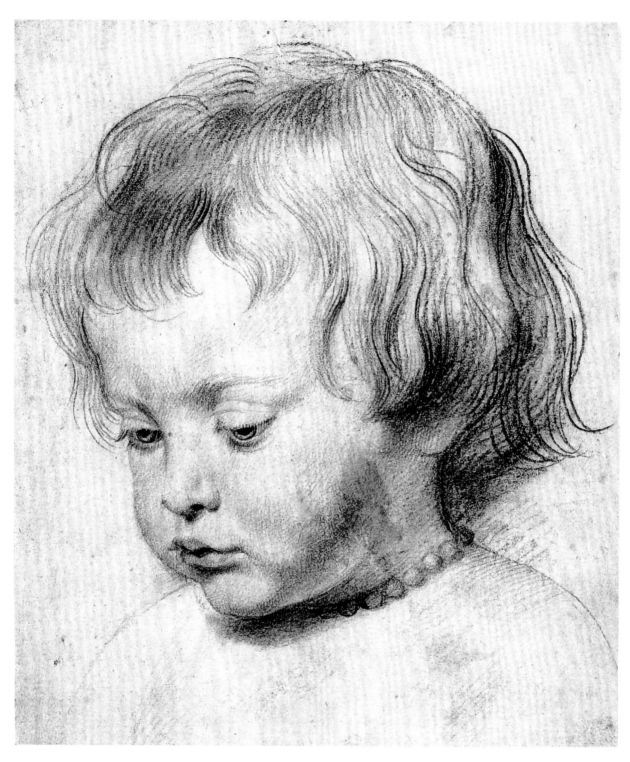

丢勒速写作品

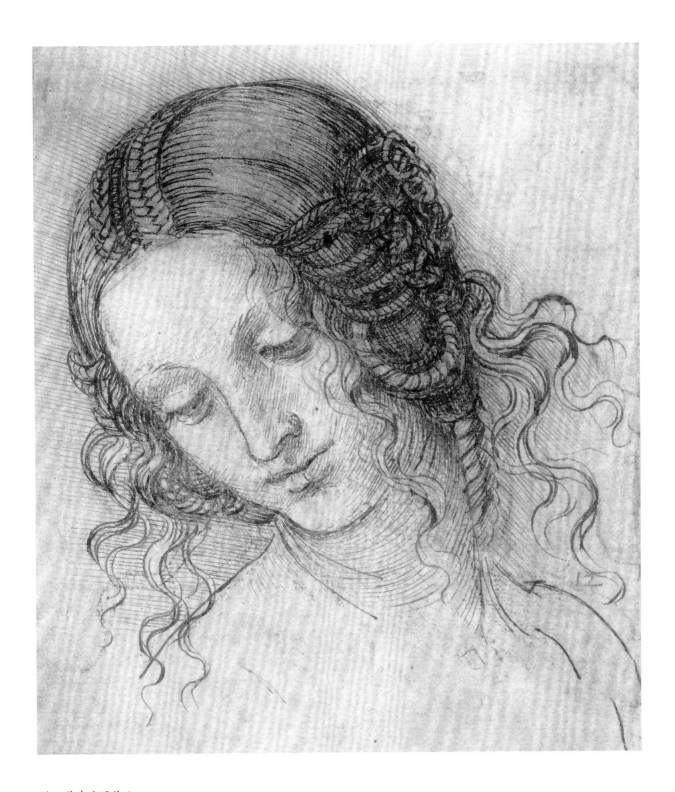

达·芬奇速写作品

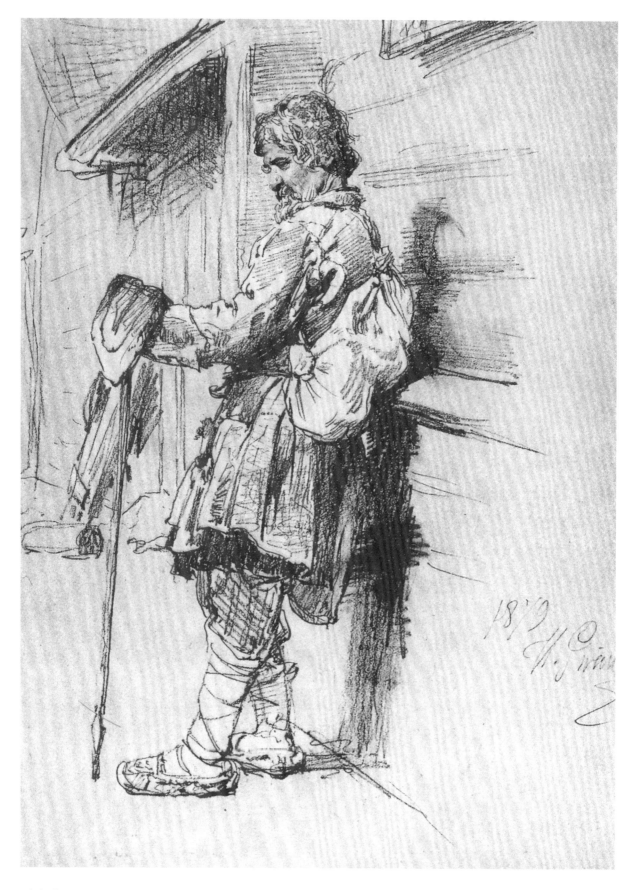

列宾速写作品

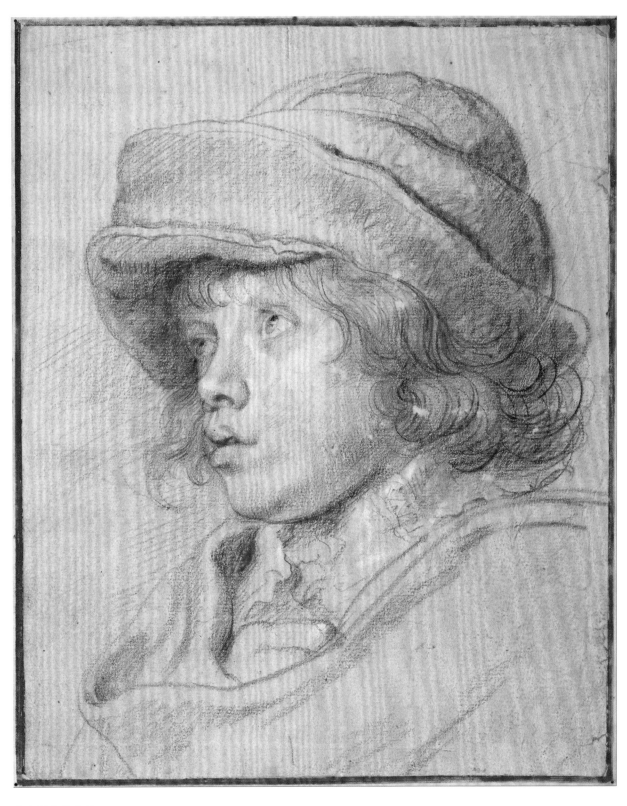

鲁本斯速写作品

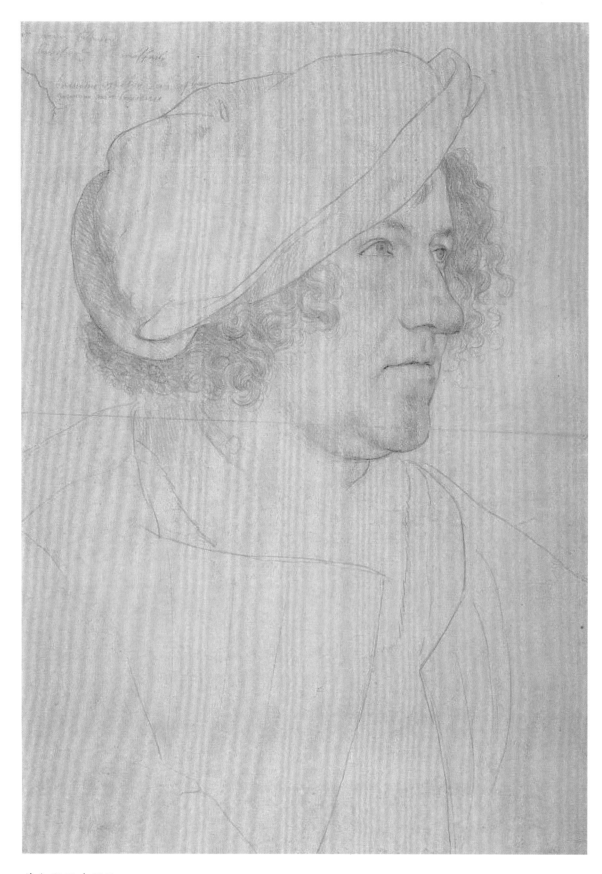

荷尔拜因速写作品